Café

Homemade lunch & desert
Coffee, Tea

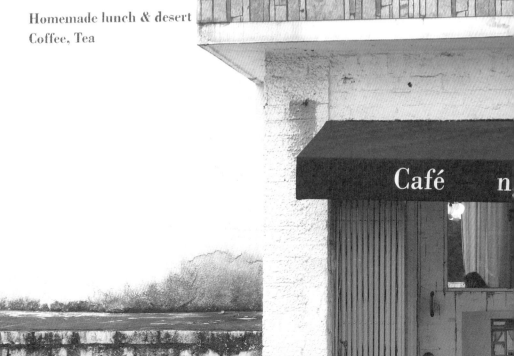

Café n

Brunch at café

偶爾悠閒一下

首爾人氣早午餐

brunch 之旅

60家特色咖啡館、130道味蕾探險

STYLE BOOKS 編輯部◎編著

朱雀文化

LifeStyle 30

首爾人氣早午餐brunch之旅
──60家特色咖啡館、130道味蕾探險

編著	STYLE BOOKS 編輯部
譯者	李靜宜
編輯	呂瑞芸
美術編輯	鄭寧寧
校對	連玉瑩
行銷	呂瑞芸
企劃統籌	李橘
總編輯	莫少閒
出版者	朱雀文化事業有限公司
地址	台北市基隆路二段13-1號3樓
電話	（02）2345-3868
傳真	（02）2345-3828
劃撥帳號	19234566 朱雀文化事業有限公司
e-mail	redbook@ms26.hinet.net
網址	redbook.com.tw
總經銷	成陽出版股份有限公司
ISBN	978-986-6029-35-6
初版一刷	2013.01
定價	320元
出版登記	北市業字第1403號

全書圖文未經同意不得轉載
本書如有缺頁、破損、裝訂錯誤，請寄回本公司更換

國家圖書館出版品預行編目

首爾人氣早午餐 brunch 之旅 ： 60 家特
色咖啡館、 130 道味蕾探險 ／ STYLE
BOOKS 編著；李靜宜翻譯 .---- 初版 ----
台北市：朱雀文化，2013.01
面；公分 .----（LifeStyle；30）
ISBN 978-986-6029-35-6(平裝)
1. 咖啡館 2. 旅遊 3. 韓國首爾市
991.7 101026287

Brunch ›

偶爾悠閒一下

首爾人氣早午餐
brunch 之旅

60家特色咖啡館、130道味蕾探險

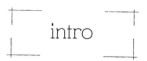

intro

「明天中午，

去哪家咖啡館
吃早午餐好呢？」

為什麼有那麼多人偏愛賣早午餐的咖啡館呢？
單純為了填飽肚子的客人少之又少，
主要還是為了欣賞每家咖啡館精心設計的空間，
以及享受店主人歷經苦思、投注無比熱情才誕生的個性餐點，
可以一邊用餐，一邊跟朋友天南地北地聊天。
將上述的多重樂趣聚集在同一個地方，於是造就了悠閒的早午餐文化，
早午餐咖啡館在韓國的人氣現在已然達到了最高峰。

書中介紹了60家專賣早午餐的咖啡館，
這些小店擁有極具特色的空間與餐點，吸引首爾人的目光。
大大小小的咖啡館引領早午餐的文化，
不妨撥空直接殺去現場感受，
來場味蕾之旅，
你就會發現，為什麼那些人氣餐點這麼受歡迎了。

從夏天到秋天，冬去到春來……還有季節轉換的時節，
除了蒐羅來自四面八方的咖啡館清單，
還有美食專家們的建議，
更有廣受部落客們好評、爭先恐後湧入的名店，
我搖身一變，成為直接探訪這些咖啡館的人。
吃進了無數的早午餐、午餐，仔細拍下這些美食的照片，
用完餐後，細細聆聽店主人的故事，
於是，在我吃過一家又一家之後，這本介紹詳細的書終於誕生了。

不妨讓本書替你帶路，
穿梭在首爾的大街小巷去發掘味道好氣氛佳的咖啡館，
由你親身體驗，再回頭看看書上的介紹是否果真如此！
可以一個人，當然也可以帶著家人、朋友、另一半一起前往，
準備好之後，便能開始想像接下來的早午餐時間，
然後踩著輕盈的步伐，
來場咖啡館之旅吧！

目錄
contents

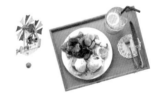

Place
01

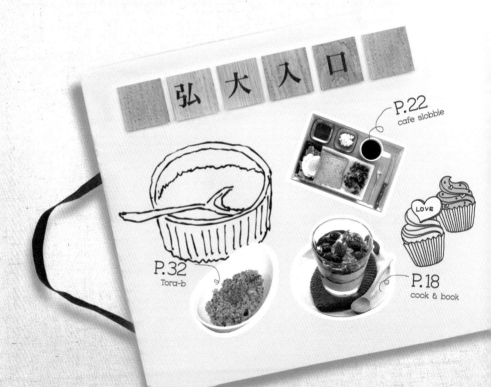

弘 大 入 口

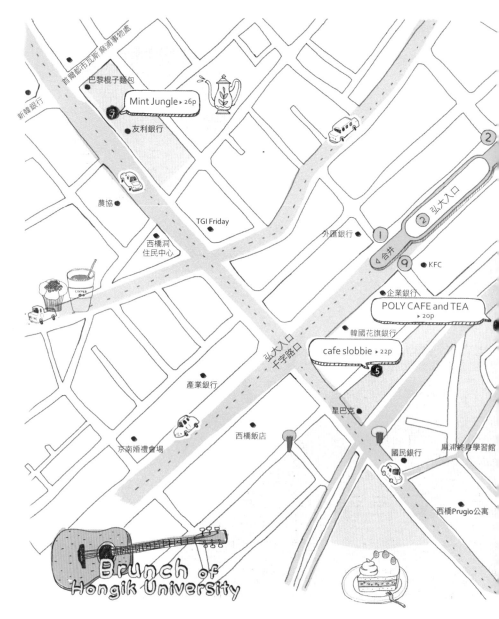

弘大入口早午餐地圖

充滿朝氣的弘大（弘益大學）入口，從地鐵出口走到弘大正門口只有一小段路，隨處可見個性鮮明的咖啡館，有的走精緻路線，有的走高雅路線，店內的小擺設吸引路人的目光，氣氛、感受都是一絕。

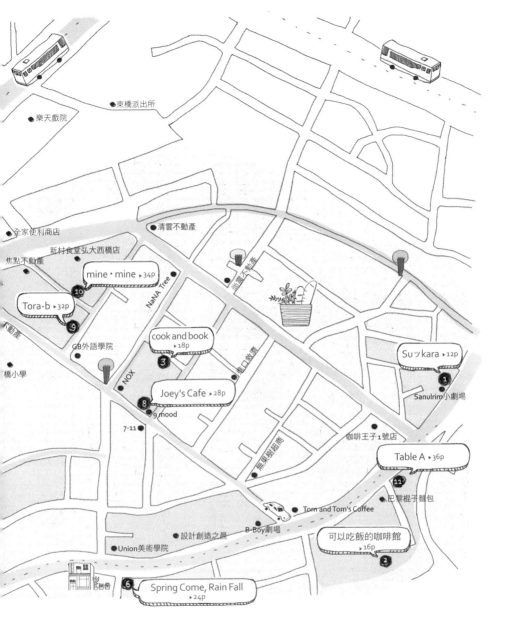

餐點的種類相當多元,有專為素食主義者準備的漢堡排、造型特殊的德國煎餅、精
緻的自然蔬食餐,在這裡絕對可以找到想要的餐點。即使是面臨突如其來的邀約,
也有辦法立刻決定約會的場所,這就是弘大入口的魅力所在。

起司歐姆蛋 使用新鮮受精蛋煎成，再淋上特製的香菇醬（加入醬油煮成的濃稠日式醬汁），搭配大小適口的季節蔬菜，風味絕佳。

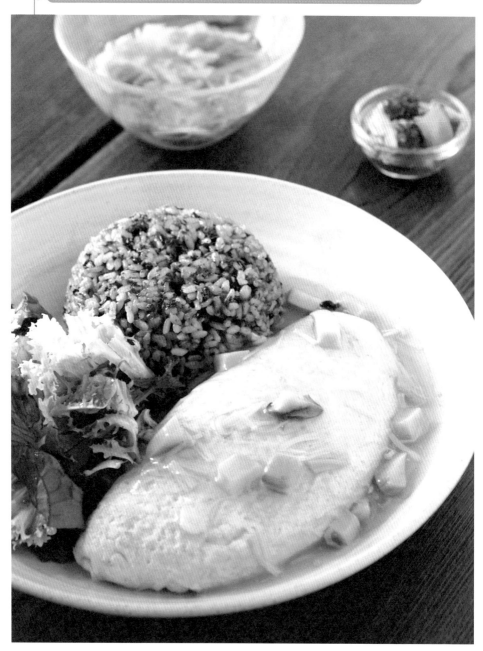

 map 1.
地址 首爾市麻浦區西橋洞327-9 Sanulrim大樓1樓
電話 02-334-5919
營業時間 11:00～24:00，每月第一、三個星期日公休
停車場 無
網路（wifi）有
吸菸區 無
臉書 www.facebook.com/cafesukkara

 滿滿的健康食物

Suッkara

從紅磚牆建造的Sanulrim大樓一樓進去，推開藍色大門走入店內，廚房立刻映入眼簾。看著員工在乾淨的廚房內忙進忙出的樣子，心中突然出現一股莫名的信任感。Suッkara是韓語湯匙的日語發音，其實原本這是一本雜誌的名稱，主要是將韓國一些較不為人知的傳統文化介紹給日本大眾，該雜誌的總編金水香正是這間咖啡館的老闆。《Suッkara》負責將韓國文化介紹給日本大眾，而這間咖啡館則是推廣日本文化。

店裡多採用有機食材，其它以營利為主的餐廳，大多只使用幾種有機食材，就把店包裝成全都是有機食材的形象。而Suッkara除了少數幾樣受限於某些因素、無法以有機栽培或製成的材料外，店家掛保證食材絕對是最新鮮、天然的。老闆跑遍全國各地尋找食材，直接從產地直送，也會和在地農會、都市農場合作，取得品質最佳、最新鮮的食材。對於平時習慣重口味飲食的人來說，或許會覺得Suッkara的口味過於清淡，不過Suッkara仍會秉持原則，烹調出健康的餐點。✗

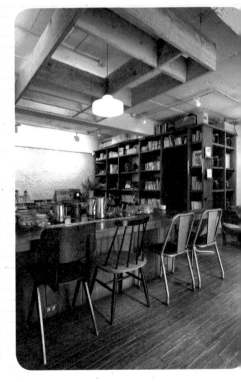

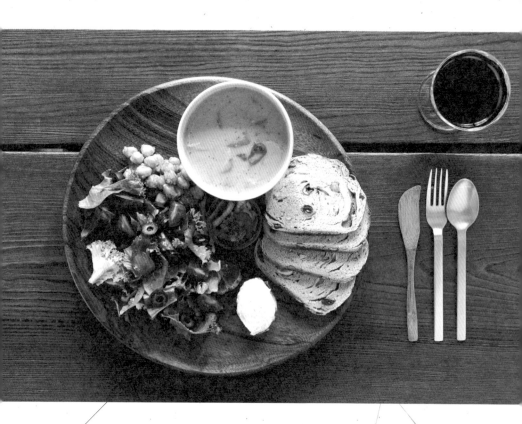

天然酵母麵包與蔬菜濃湯套餐，將豆腐醬抹在酵母麵包上，佐以季節蔬菜、玄米粉煮成的濃湯，沙拉則加入了鷹嘴豆，葡萄酒需另外點。

Su ッ kara的超人氣料理奶油雞肉咖哩，醬汁是以十三種香料熬製而成，滋味香辣可口。

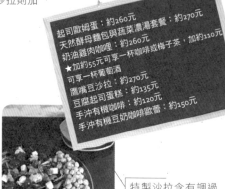

MENU

起司歐姆蛋：約260元
天然酵母麵包與蔬菜濃湯套餐：約270元
奶油雞肉咖哩：約260元
★加約55元可享一杯咖啡或梅子茶，加約110元
可享一杯葡萄酒
鷹嘴豆沙拉：約270元
豆腐起司蛋糕：約135元
手沖有機咖啡：約120元
手沖有機豆奶咖啡歐蕾：約150元

特製沙拉含有調過味的鷹嘴豆、起司與黑橄欖，若喜歡多一點蔬菜，可以請店家把起司換成鷹嘴豆。

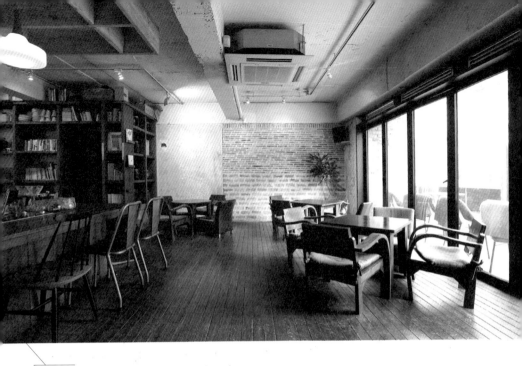

裸露的水泥牆營造出復古的氛圍，素雅的桌子
與造型不一的椅子，利用排列方式讓視覺上達
到協調的效果。

Suッkara的展覽&活動

Suッkara不定期會在店內舉行小型展覽，有時
是老闆好友日籍作家的作品，如照片、繪畫與
設計等，也會在店內陳列韓國國內各作家的作
品。另外，只要花少許的費用，就能參加店裡
舉辦的料理講座或藝術講座。所有活動都會公
布在網頁上，有興趣的人可別錯過。

以有機豆腐製成的豆腐起司蛋糕
與風味絕佳的豆奶咖啡歐蕾。

今日套餐 內含五穀飯、韓式味噌湯、涼拌泡菜等，都使用當季最新鮮的食材，照片為紫米飯、咖哩、蘿蔔菜味噌湯、醃蘿蔔乾、雞胸肉沙拉組成的韓定食。

屬於我的海鷗食堂

可以吃飯的咖啡館

聽到這樣的店名，應該都知道這是一家可以吃到韓國菜的咖啡館，店內提供的韓定食菜色每週都會更新。李美京小姐是店長也是美食專家，她透過出書、授課的方式，將韓國料理的獨家秘方傳授給家庭主婦們，店內的員工們也傳承自她的好手藝。這家店是他們一起打造的，是工作室也是遊樂天地。

店內每週都會舉行餐點會議及進行試菜，固定每個禮拜推出新的韓定食套餐，並將傳統大小碗盤擺滿整個飯桌，足以撐斷桌腳的韓式大餐做了改良，採用當季食材，搭配新鮮小菜、白飯、湯品組成簡單的韓定食是店內的招牌餐點，也是菜單上唯一的正餐，每天限量二十份，有時到傍晚就賣完了。許多家庭主婦聞風而來，想要學習製作美味料理的秘訣，店長也樂意傾囊相授。除了每週定期更新的今日三明治與餐點外，還備有梅子茶、五味子茶、檸檬茶，以及店家自己烹煮的健康茶。員工們為了滿足客人的食慾，賣力的身影時時刻刻穿梭在其中。✗

map 2.

地址 首爾市麻浦區倉前洞6-29
電話 02-333-6195
營業時間 11:00〜21:00，每星期日、一公休
停車場 無　網路（wifi）有
吸菸區 無
部落格 blog.naver.com/poutian

MENU

今日套餐：約190元
今日麵包：約110元
★加值餐：上述餐點加約30元可
以加點飲料（美式咖啡or碳酸飲料
二選一）
美式咖啡：約80元

鮪魚三明治，
以牛角可頌麵
包夾鮪魚餡、
橄欖與新鮮蔬
菜所製成。

店內環境整齊乾淨，不管是餐點還是室內
擺設都出自於店家的巧手，在這樣的環境
下用餐有助於增加食慾。素淨的牆面上畫
上鮮綠色的植物，感覺整體的氣氛和室內
空氣更加清新了。

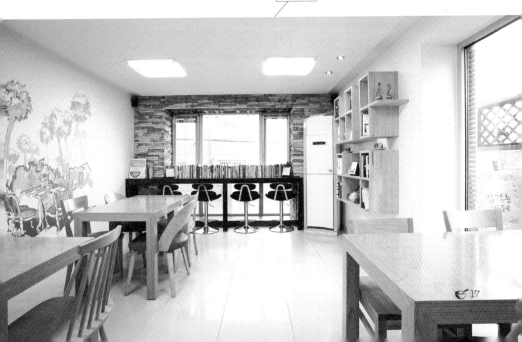

起司香菇烤麵包 在佛卡夏麵包上加入蕃茄醬、醃漬香菇、起司烤過後，再放上蔬菜即大功告成。蕃茄醬與起司烤過後，能嘗到比薩般的口感。

能感受健康自然風的咖啡館

cook and book

cook and book於2010年開幕，在弘大一帶是一間以輕食聞名的咖啡館，其實早在之前，cook and book就已經是一家廣為人知的美食工作坊，主人開課教學已有五年之久，期間出了三本跟蔬食主義相關的書籍，後來才開了這家咖啡館。開店期間素食主義者的客人絡繹不絕，深受許多外國人歡迎。目前烹飪課程持續進行中，教室就設在咖啡館內，上課時總是引人側目。

這裡的食物大部分都走自然風，許多餅乾、蛋糕與各式餐點甚至不添加奶油、雞蛋與牛奶，招牌餐點之一是起司香菇烤麵包，將起司放在蕃茄醬上烤，吃起來有比薩的風味，全素食主義者雖然無法品嘗這道料理，但深受奶蛋素素食主義者的歡迎。素食漢堡排飯的漢堡是以豆腐取代肉類做成的，利用蕃茄醬製成的多明格拉司醬與豆奶優格很搭，味道酸酸甜甜的，非常下飯。

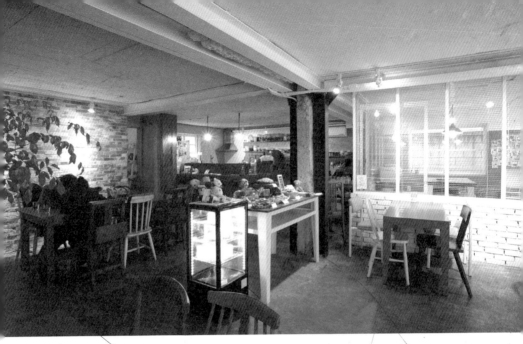

因為店內走自然風，所以多以木頭、石牆裝飾。店內分成兩區，一邊是舒適的用餐座位，另一邊則是烹飪教室，若沒有課，也可以坐到教室裡。

招牌素食漢堡排飯中以豆腐、蓮藕、燕麥做成的素食漢堡排搭配玄米飯食用，素的多明格拉司醬與豆奶優格讓風味更佳。

店家自己進行發酵做成的手工豆奶優格，所有配料皆是植物性的。

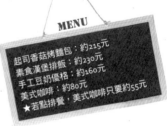

MENU

起司香菇烤麵包：約215元
素食漢堡排飯：約230元
手工豆奶優格：約160元
美式咖啡：約80元
★若點排餐，美式咖啡只要約55元

map

3.

地址 首爾市麻浦區西橋洞333-39
電話 02-325-1028
營業時間 12:00～23:00，每星期日公休
停車場 附近有公有停車場
網路（wifi）有
吸菸區 無
網址 www.cookandbook.co.kr

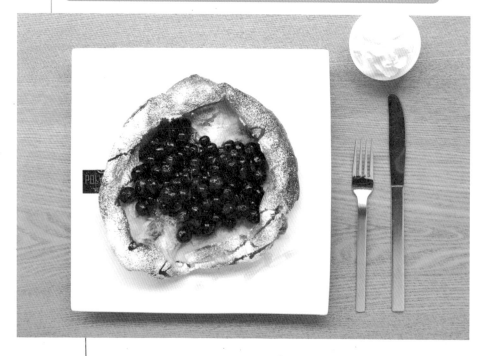

藍莓德國薄餅 在剛烤好的德國薄餅上面加入冰冰的藍莓，熱呼呼且帶有嚼勁的薄餅搭配酸酸甜甜的水果堪稱一絕，足以刺激你的味蕾。

能夠品嘗德國薄餅的地方

POLY CAFE and TEA

「POLY」這個單字原本是指手機的合弦鈴聲。在POLY CAFE and TEA裡，到處都能聽到二十幾歲的女性竊竊私語的聲音。這家咖啡館是由兩個在廣告代理商工作的朋友共同經營的，強烈的黑色系視覺效果使人印象深刻，因為工作的關係，經常出入各種形形色色的工作室，因而從中獲得裝潢的靈感。

此外，這裡也是眾多電視節目出外景的地方。因為就在弘大站附近，交通非常便利，加上位於寧靜的小巷內，有時藝人會低調地在這裡舉行粉絲見面會，是一家口耳相傳的店。目前店主人仍繼續從事廣告工作，也會介紹外型姣好的客人從事模特兒工作。POLY CAFE and TEA最受歡迎的餐點當然非德國薄餅莫屬了，在其它咖啡館、甜點店，道地的德國薄餅並不常見。德國薄餅的作法是，把薄餅放入烤箱內任其膨脹，取出後放上冰涼的水果，因客人點餐時才開始攪麵糊，必須等候十五分鐘左右，美味是值得等待的，客人多半不會抱怨。若是當正餐食用，大概點一個就足夠了，客人多半是以品嘗點心的心態而來。德國薄餅共有藍莓、草莓等五種不同口味。

 map ⋯⋯ 4.

地址 首爾市麻浦區西橋洞346-6
電話 02-323-7659
營業時間 13:00～23:00（平日點餐到22:00）
　　　　13:00～22:00（週末、假日點餐到21:00）
　　　　每個月第四個星期三公休
停車場 無　網路（wifi）有
吸菸區 無
部落格 blog.naver.com/polycafe

MENU
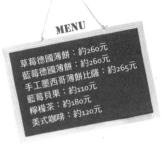

草莓德國薄餅：約260元
藍莓德國薄餅：約260元
手工墨西哥薄餅比薩：約265元
藍莓貝果：約110元
檸檬茶：約180元
美式咖啡：約120元

檸檬茶是以店家每週
固定採買的新鮮檸檬
製成，味甜而不酸，
廣受好評。

若將藍莓德國薄餅
上的水果料改為草
莓，就是草莓德國
薄餅了。

店內裝潢以強烈的黑色系為主，顯
得獨樹一格，入口陳列處販賣許多
與咖啡相關的物品和書籍。

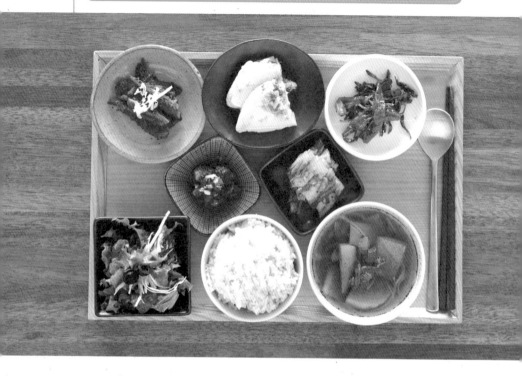

在雅緻的咖啡館內遇見自然風蔬食

cafe slobbie

cafe slobbie的餐點講究自然與健康,當季食材來自一處小農場,強調有機栽培,絕不使用農藥。該店位於人文氣息濃厚的弘大一帶,在這裡用餐可以享受難得的靜謐與悠閒。店中央有綠色植栽,角落則有韓國傳統的泡菜缸,可以看得出店家強調自然風,話雖如此,卻不會有傳統飯館的感覺,不落俗套的裝潢設計很有看頭。

在這裡可以盡情品嘗美味可口的甜點和香味四溢的咖啡,若光臨cafe slobbie,非試不可的餐點是這裡的「招牌定食」,非常有媽媽的味道。定食的配菜豐盛,味道清淡且強調新鮮與健康,一旦廚房裡的食材用完,店家就會立刻補貨,所以湯品和小菜經常會有變化。倘若錯過了用餐時間,可以考慮點雜糧土司做成的健康三明治,搭配現煮咖啡,享受難得的悠閒時光。在繁華的弘大街頭想要安安靜靜地用餐時,可千萬不能錯過此地。✗

map ····· 5.

地址 首爾市麻浦區東橋洞163-9
電話 02-3143-5525
營業時間 11:00～23:30，每月第一
個星期一與每星期日公休
停車場 有　網路（wifi）有
吸菸區 戶外座
部落格 blog.naver.com/slobbie8

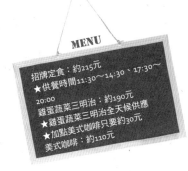

MENU

招牌定食：約215元
★供餐時間11:30～14:30、17:30～
20:00
雞蛋蔬菜三明治：約190元
★雞蛋蔬菜三明治全天候供應
★加點美式咖啡只要約30元
美式咖啡：約110元

雜糧土司上面先放上洋蔥、
蕃茄等蔬菜，最後再擱上煎
蛋，美味可口的三明治即大
功告成，這裡用的也是受精
蛋，更加健康。

cafe slobbie雖然是一家
強調自然風的咖啡館，
裝潢卻偏向簡約的都市
風格，位於店中央的植
栽跟店家追求的自然風
相呼應。

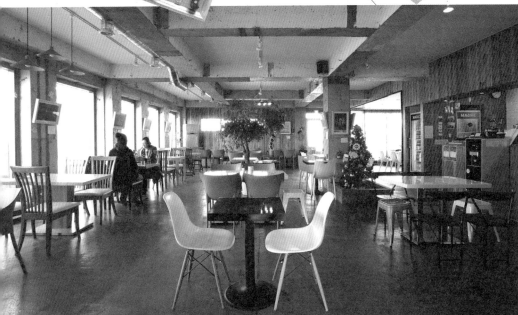

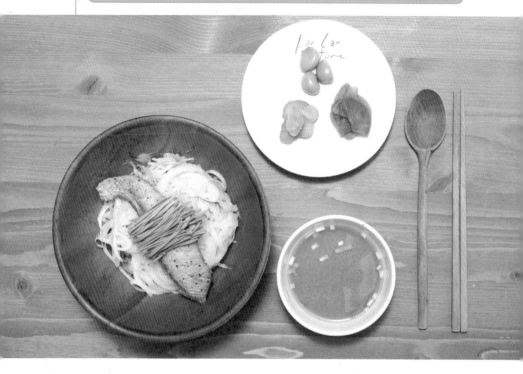

鮭魚蓋飯 在熱騰騰的白飯上分別放上煙燻鮭魚、韭菜及烤洋蔥,再淋上特製的日式醬汁,營養滿分的鮭魚蓋飯即完成,隨餐附贈味噌湯和三種小菜。

下春雨的小地方

Spring Come, Rain Fall

有一種地方,即使沒有刻意裝飾也會散發出獨具的魅力,在那當下,會不經意地發出讚嘆:「啊!就是這裡了」。Spring Come, Rain Fall之前的店址位於孝子洞,搬家後在西橋洞落地生根。

這裡是由民宅的一、二樓改建而成,一樓店面兼作汎斯設計公司0-check產品的展示間,二樓則是0-check的辦公室,店內也販賣0-check的文具、碗盤與生活用品。店內有80～90%的廚房用具也是出自於

0-check,這裡也算是一處體驗型的空間,有許多客人因為喜歡這裡的碗盤,往往用完餐後直接從餐廳買回去。店內的餐點以日式創意料理為主,有鮭魚蓋飯、荷葉包飯、豆腐蓋飯等,共有七種可供選擇,餐點裝在大大的木托盤裡,氣氛有點像在寺廟裡用素膳。在中午十二點到下午兩點間用餐,美式咖啡還有打折,提供大家小小的優惠情報。

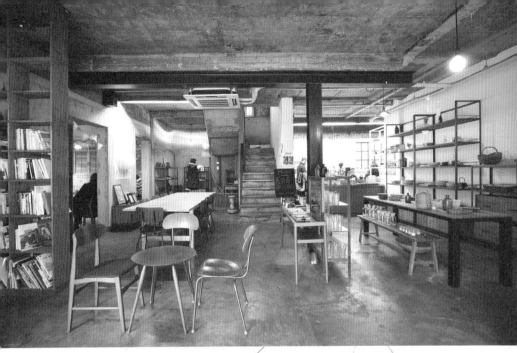

兼作展示空
間的地方走
復古風，營
造出自然舒
適的氛圍。

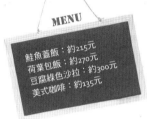

map
⋮
6.

地址 首爾市麻浦區西橋洞382-13
電話 02-3210-1555
營業時間 12:00～22:00，週假日休息
停車場 有　網路（wifi）有
吸菸區 無
網址 www.o-check.net

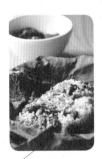
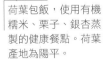

荷葉包飯，使用有機
糯米、栗子、銀杏蒸
製的健康餐點。荷葉
產地為陽平。

豆腐綠色沙拉，內含烤豆腐、
嫩芽菜、青豌豆、扁豆，佐以
特製醬汁。

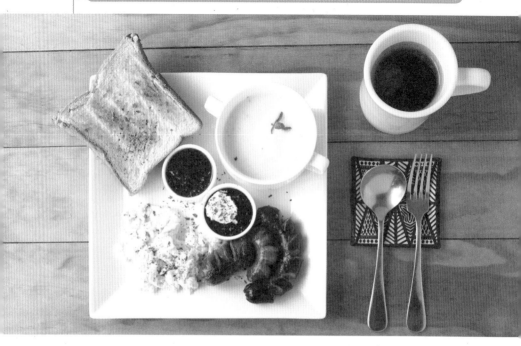

一個像朋友房間般自在的地方

 # Mint Jungle

Mint Jungle 店內的薄荷色調給人一種舒適的感覺,因為離鬧區有段距離,若是初次造訪,可能不是那麼好找。老顧客們絡繹不絕,頗具特色的餐點與合理的價格吸引了不少人潮,舒服的氣氛與親切的老闆更使許多人慕名來訪,名氣也越來越大。由於老闆的個子嬌小,為了方便和客人對話,刻意增高廚房地面的高度,老闆在廚房忙完後,還會出來用餐區與客人閒聊。

這裡所有的食物100%都是手工製,最受歡迎的餐點是奶油起司燉飯,初次聽到這道菜的菜名時,或許會覺得奶油起司搭配白飯似乎很油膩,品嘗後才發覺原來很爽口,而一試成主顧。這裡的早午餐,分為簡單式早午餐、法式早午餐與香腸早午餐三種,隨餐附有美式咖啡,剛好適合一個人的食量,價格也非常合理。由於濃湯非常好喝,許多客人會單點濃湯,人氣居高不下。Mint Jungle 接受十五人左右的團體訂位,每人的費用約405元,大力推薦給想要辦低調一點的聚會的朋友。

map 7.

地址 首爾市麻浦區東橋洞205-17
電話 02-3142-0900
營業時間 11:00～22:00（一～六）
　　　　 11:00～20:00（日）
停車場 只有1個車位
網路（wifi）有　吸菸區 無
部落格 blog.naver.com/chip5402

MENU

早午餐：約200～255元
★早午餐時段11:00～15:00
奶油起司燉飯：約320元
巧克力布朗尼：約140元
戈根佐拉起司蒜味比薩：約400元
美式咖啡：約110元
★若點套餐，美式咖啡只要約70元

充滿奶油香味的奶油起司燉飯是老顧客大力推薦的餐點，只有在Mint Jungle才品嘗得到。菜單上沒有列出的黑森林蛋糕是限量商品，每天僅提供六塊，是只有老顧客們才知道的秘密點心。

店內的色調以薄荷色、咖啡色為主，雖然不太鮮豔，但充滿了溫馨與舒適感，長方形的空間看起來整齊俐落。

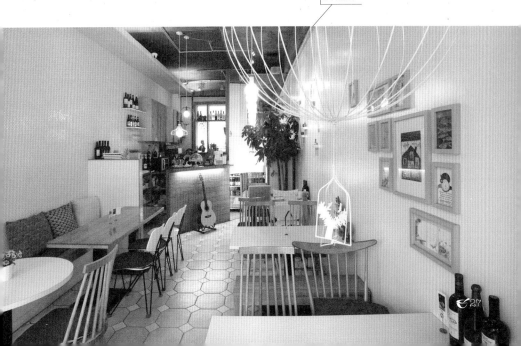

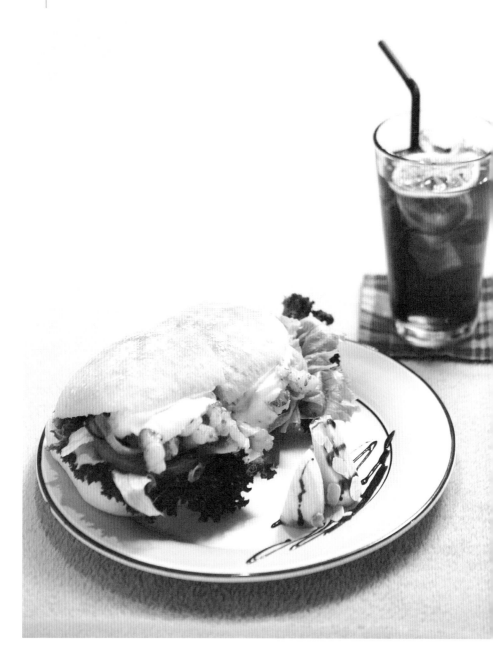

酸奶油炸蝦三明治 在佛卡夏麵包裡放入滿滿的新鮮蔬菜後，再放入日式食堂經常會出現的炸明蝦，最後淋上酸奶油，吃起來酸酸甜甜的，滋味極佳。

map ····· 8.

地址 首爾市麻浦區西橋洞333-17
電話 02-324-0214
營業時間 11:00～23:00
停車場 無　**網路（wifi）** 有
吸菸區 戶外座位
網址 cafe.naver.com/joeysbrunch

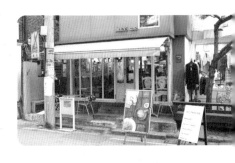

充滿喬伊愛的早午餐咖啡館
Joey's Cafe

來到Joey's Cafe，就好像走進英國寧靜的古董咖啡館，充滿悠閒的感覺。只要在營業時間造訪，就能聞到翻炒新鮮食材與佛卡夏麵包剛出爐的香味，刺激享用早午餐的客人的食慾。

店名來自於美國影集《六人行》中的喬伊，三明治是店裡的招牌，也是喬伊最喜歡的食物。Joey's Cafe的三明治，是由店家手工烘烤的佛卡夏麵包與新鮮蔬菜特製而成，依照主材料的不同，共有十餘種三明治，以豪邁的分量與新鮮美味得名。酸奶油炸蝦三明治是以現炸明蝦搭配上酸奶油，滋味酸酸甜甜的，深受女性客人歡迎，另一項人氣不亞於酸奶油炸蝦三明治的是義大利麵，共有二十多種，隨餐還附上佛卡夏麵包與濃湯，這樣的分量兩個人也很足夠。

大部分的食材都是當日從市場買回來，使用的醬料也都是自家調配的，由此可以看出老闆對食物的用心程度。2008年開張後，周遭各式的咖啡館如雨後春筍般林立，因為店家對美味與溫馨氣氛的堅持始終如一，到現在依然受到許多客人的喜愛。✄

奶油香辣煙燻鮭魚&鮭魚卵義大利麵，
以葡萄酒浸泡過的煙燻鮭魚清爽可口，
與香辣帶勁的墨西哥辣椒和口感特殊的
鮭魚卵成為絕妙的組合。

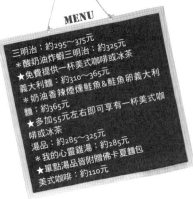

MENU

三明治：約295～375元
＊酸奶油炸蝦三明治：約325元
★免費提供一杯美式咖啡或冰茶
義大利麵：約310～365元
＊奶油香辣煙燻鮭魚&鮭魚卵義大利
麵：約365元
★多加55元左右即可享有一杯美式咖
啡或冰茶
湯品：約285～325元
＊我的心靈雞湯：約285元
★單點湯品皆附贈佛卡夏麵包
美式咖啡：約110元

我的心靈雞湯這道料理的名稱，是
老闆閱讀同名書籍時創造出來的，
他想起當初在英國時，某次因為身
體不適，房東婆婆特地煮了濃湯，
在感念的心情之下，努力重現當時
喝到的口感與味道。

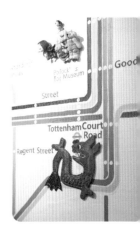

跟著紀念品一起來趟小旅行

由於老闆早年曾經待在英國一段時間，所以咖啡館內部以重現老闆對英國的印象為主，他笑著說，其實店內的裝潢擺設跟喬伊一點關係也沒有。牆上掛了許多大大小小的相框，裡頭的裝飾品都是老闆和家人到世界各地旅行時網羅而來的，只要一有空就會更新裡頭的裝飾品，許多經常上門的老顧客也會關心相框裡的擺設是不是有更新，倒也成了一項樂趣。

牆面上有巨幅的倫敦地鐵路線圖與紅色的雙層巴士，讓人彷彿身處英國般，非常有異國情調。

室內有八張可以容納二至六人不等的桌子，室外則有兩張兩人座的桌子，雖然桌子之間的間隔不寬，但椅子上的坐墊柔軟又舒適，照樣可以坐得舒舒服服享受悠閒時光。

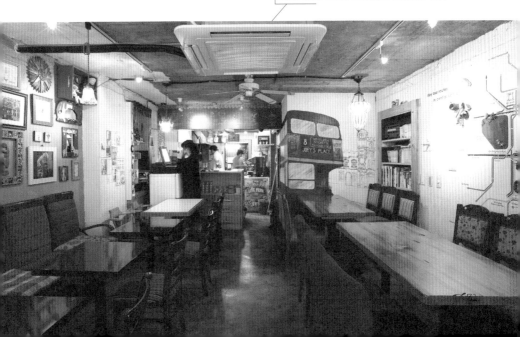

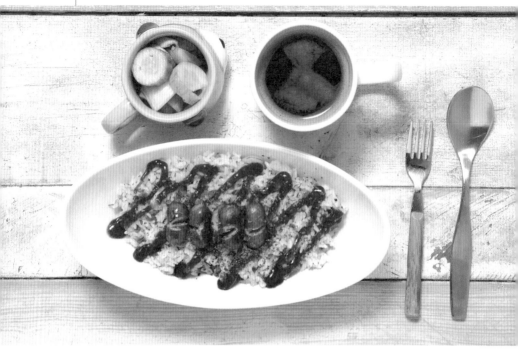

蝦仁炒飯 在蝦仁炒飯上加了香腸，雖不華麗，卻美味可口，深受學生喜愛。自製的醃黃瓜非常好吃，沒有添加任何人工調味料。提供咖啡等飯後飲料。

與眾不同的空間，意想不到的寬敞

Tora-b

Tora在日語中是指老虎的意思，b則是basement的第一個字母，兩者組合起來就是店名的由來，意旨「虎穴」。小巧的店門口旁放了一個黑板，上面寫著「出乎意料寬敞的咖啡館」。踏進店內沿著走道進去，會看到三間裝潢風格不一的房間，櫃臺前的第一間房間最有咖啡館的氣氛，牆上有許多客人與新銳作家的畫作，讓人眼睛為之一亮。循著有許多可愛小物裝飾的走道，會通到一間裝飾成像女學生書房一樣的明亮房間，這裡就是第二間房間，給人

一種去朋友房間玩的錯覺，非常溫馨。最後一間房間位於咖啡館的最裡面，放了兩張和室桌，從燈光到窗簾都給人非常夢幻的感覺，適合跟戀人一起在這裡度過歡樂的甜蜜時光。

Tora-b店內人氣最高的餐點當屬小章魚炒飯與蝦仁炒飯兩種，雖然很常見，不過店家去除了海鮮的腥味，即使是對氣味比較敏感的女客人也可以放心享用。這裡的美式咖啡可以無限次數續杯，對學生來說非常經濟實惠。✂

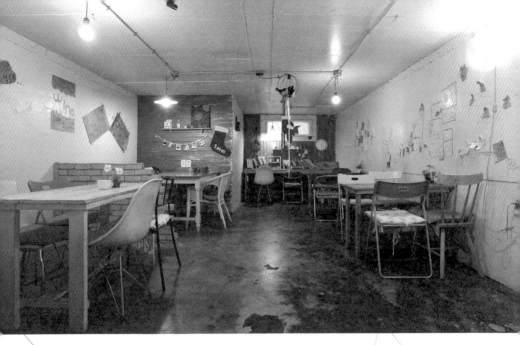

Tora-b店內有三間氣氛迥異的房間，連接房間的通道上擺了許多具有特色的小裝飾品，客人往往慢慢駐足賞玩，而不知道時間的流逝。

MENU

蝦仁炒飯：約215元
小章魚炒飯：約230元
★以上餐點附飲料，美式咖啡
拿鐵、檸檬茶、冰茶擇一
阿芙佳朵：約175元
美式咖啡：約120元
★可無限續杯

香辣的小章魚炒飯，料理前已去除了小章魚特有的腥味，辣度適中，是每個人都可以輕鬆享用的餐點。

加入義式濃縮咖啡、冰淇淋、玉米片、餅乾的阿芙佳朵（Affoga-to），深受女性客人喜愛。

map

9.

地址 首爾市麻浦區西橋洞347-12
電話 02-6408-8038
營業時間 12:00～24:00
停車場 無　　網路（wifi）有
吸菸區 無

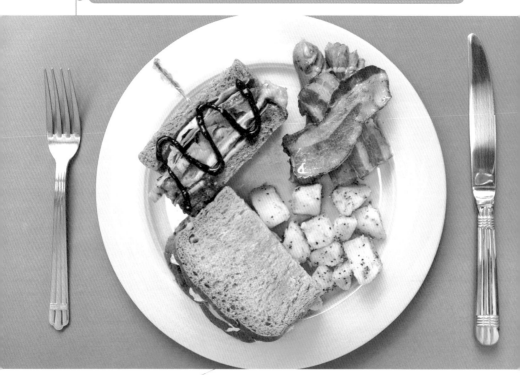

巧克力香蕉三明治套餐 包含三明治、馬鈴薯、培根與香腸,三明治的餡料有巧克力和香蕉打成的泥、蔬菜及獨家醬料,早午餐時段附贈美式咖啡。

結合巧克力與香蕉的獨特三明治

mine mine

這間位於半地下的咖啡館,陽光稀微地照射進來,桌面上放了鮮花與蠟燭當裝飾,給人一種雅緻、溫馨的感覺。牆壁上有手寫的食譜、美麗的照片,氣氛就好像到了朋友的房間一樣。

這家店是由母女兩人聯手打造出來的,想要提供客人最豐盛的早午餐,店名則是以女兒的名字敏慧演變而來。這裡的三明治套餐含有媽媽對美食的堅持,屬於家常口味,女兒則是專業的咖啡師,親手調製的咖啡味道濃郁香醇,堪稱是一品。

mine mine提供三種三明治套餐,其中以巧克力香蕉三明治的味道最為獨特。這道餐點是有典故的,據說有一位素食主義的外國友人來店裡用餐,主人為了盡招待之誼,突發奇想把香蕉加入三明治中,意外大受好評,後來又加入巧克力增添風味,這道菜也就成為店家的招牌菜之一,深受解解小饞的客人或是喜歡甜食的女客人喜愛。各種三明治都可以單點,很適合解決下午的飢餓。✗

map ····· 10.

地址 首爾市麻浦區西橋洞331-9
電話 02-323-1279
營業時間 14:00～23:00（平日）
　　　　 12:30～23:00（週末）
停車場 無　網路（wifi）有
吸菸區 陽台座位
部落格 blog.naver.com/minhye526

MENU

巧克力香蕉三明治套餐：約390元
★早午餐時段（12:00～15:00）外點餐，
需額外支付美式咖啡的金額約30元
手工鬆餅套餐：約325元
爆漿巧克力：約135元
美式咖啡：約110元

專為平常不喝咖啡的客人特調的超人氣草莓拿鐵，特別適合天氣寒冷的季節。

爆漿巧克力是店主人極力推薦的點心，每天現做，客人點餐後才會放進烤箱烤。

mine mine店內的陽光充足，擁有位在半地下的獨特魅力。餐桌和椅子的高度不一，可依照習慣選擇自己的座位。

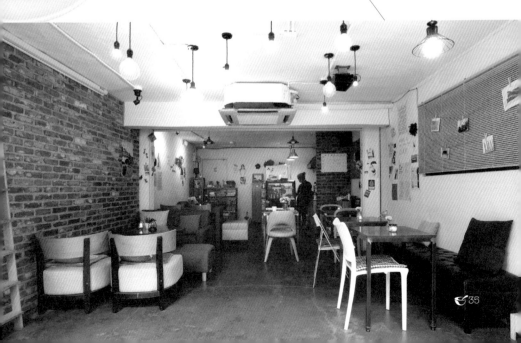

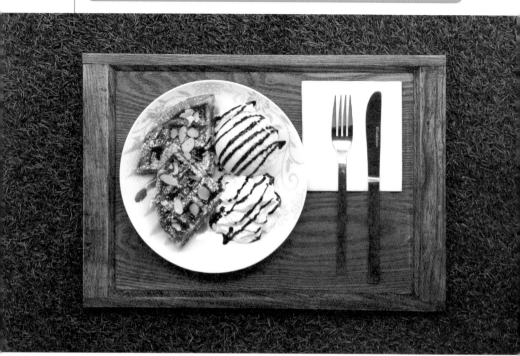

手工地瓜鬆餅＋冰淇淋 鬆餅的麵糊、餡料都是店家手工製作而成，加入了地瓜，讓整體味道更溫和，最後才撒上的杏仁片，讓口感更有變化。

有好吃地瓜鬆餅的咖啡館

Table A

Table A擁有兩大特色，一是屬於展覽型的咖啡館，因為座落在美術學院街，店內的牆壁上密密麻麻掛滿了客人的作品，每天約有30幅新作品誕生，造訪這家店最大的樂趣，就是欣賞那些不斷更新的畫作。

二是店內有一個小閣樓，閣樓上四張桌子各自佔據空間的一角，附有大小不一的樓梯供客人上下樓。閣樓小房間內的其中一張餐桌，是主人精心設計給愛貓使用的，宛如貓咪的小房間，特別引人注目。一樓靠窗邊的位置很適合唸書，有許多學生偏愛這個位置。

最後要介紹的是地瓜鬆餅，這種口味並不常見，是店主人經過多次嘗試後才決定推出的餐點。雖然被歸類為點心，但分量很多，味道柔軟香甜，也可以拿來當正餐。

其它還有各式飲品，如咖啡、飲料等，價格不會太貴，可以放鬆地在這裡耗上一整天的時間。

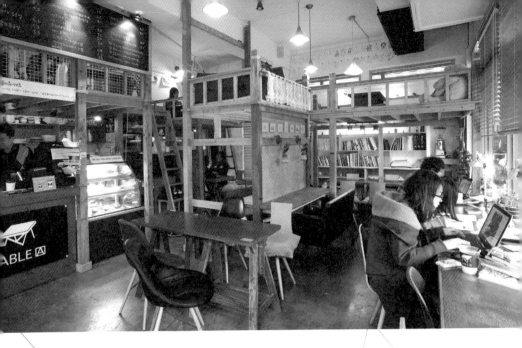

店內的閣樓很引人注意，適合喜歡溫馨空間的情侶，以及想體驗閣樓樂趣的人。

MENU

地瓜鬆餅＋冰淇淋：約135元
炒飯（6種）：約160元
生檸檬茶：約120元
草莓拿鐵：約135元
美式咖啡：約95元
★點飲料時，蛋糕、餐點類享有約30元的折扣

以草莓、咖啡和牛奶調配而成的草莓拿鐵，味道香甜，深受女性顧客喜愛。生檸檬茶使用了一整顆新鮮檸檬，檸檬味非常新鮮濃郁。

map

11.

地址 首爾市麻浦區倉前洞6-37
電話 02-324-5542
營業時間 08:00～02:00
停車場 2個
網路（wifi）有
吸菸區 戶外座位

Place
02

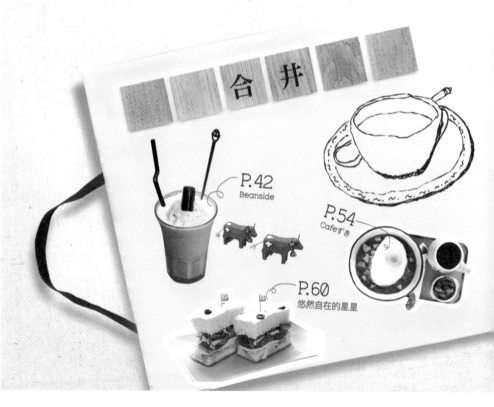

合井

Beanside · Honey Bowl
Travel cafe · Stay in · Cafeずき · Beattiepreviee
悠然自在的星星 · 405 Kitchen

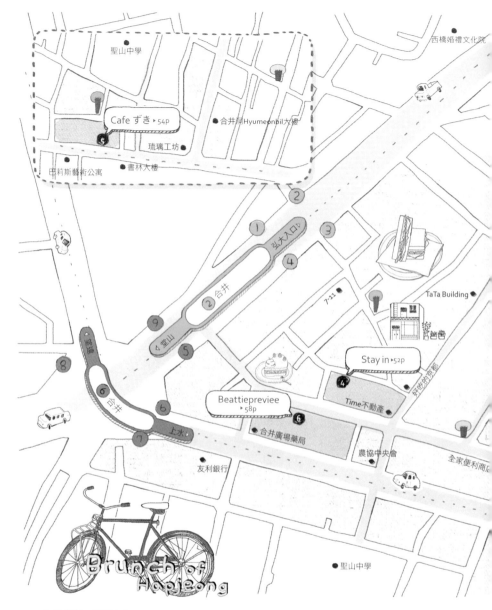

Cafe ずき ▸54p

Stay in ▸52p

Beattiepreviee ▸58p

聖山中學

西橋婚禮文化院

合井洞 Hyumeonbil大樓

琉璃工坊

田莉斯藝術公寓　　書林大樓

弘大入口

合井

堂山

合井

上水

TaTa Building

7-11

Time不動產

合井廣場藥局

友利銀行

農協中央會

全家便利商店

聖山中學

Brunch of Hapjeong

合井早午餐地圖

從合井站走到上水站的這段路上，在宛如迷宮的複雜巷弄中穿梭，赫然發現幾間咖啡館佇立在眼前，心裡好像發現到寶藏般欣喜若狂。雖然離弘大入口很近，但這裡遠離了人潮洶湧的喧囂，氣氛安靜又悠閒，多了幾分懶洋洋的感覺。

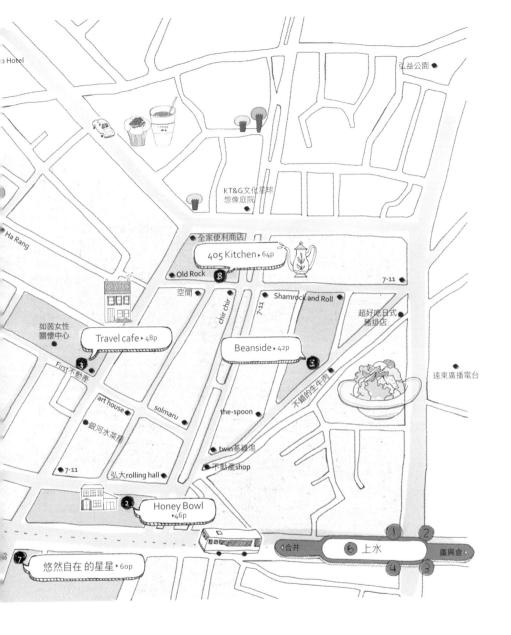

這裡的店家提供較正統的早午餐，而且咖啡館的氣氛也比較濃厚，接下來也會一併介紹非正餐類的點心，像是蜂蜜土司、三明治、法式土司與比薩等，來這裡點份早午餐、一杯咖啡，與朋友天南地北地聊，來這兒就準沒錯。

冰淇淋鬆餅 客人點餐後當場現烤的鬆餅，配料有冰淇淋、香蕉、藍莓醬及鮮奶油。冰淇淋共有綠茶和香草兩種口味，可以在點餐時選擇想要的口味。

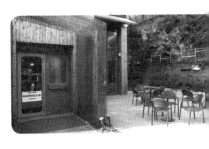

map 1.

地址 首爾市麻浦區西橋洞409-9
電話 02-326-2402
營業時間 12:00～24:00（一～四）
　　　　12:00～1:30（五、六）
　　　　12:00～24:00（日）
停車場 2個車位　網路（wifi）有
吸菸區 2樓有吸菸區

與溫暖陽光相遇的早午餐時光

Beanside

Beanside是一家有趣的咖啡館，每個位子氣氛都有些不同，這裡是電影「小氣羅曼史」與綜藝節目「無限挑戰」的拍攝地，因此早已廣為人知。這間店有兩層樓，一樓樓梯旁的位子特別受歡迎，由一樓可直望二樓的寬敞空間，採光非常好的用餐環境是吸引客人不斷上門的原因之一。夏天時店家會將窗戶打開，跟戶外的位子連通一氣，增添了爽快感。二樓分為吸菸區與禁菸區，禁菸區為和室座位，吸菸區則為一般座位。因為和室座位更舒適，所以許多女性客人多半會選擇和室座位。

Beanside餐點的最大優勢是價格合理、分量很足夠，例如冰淇淋鬆餅，就有兩片大鬆餅、兩球冰淇淋及水果。鬆餅烤得外酥內軟，Natuur冰淇淋入口即化，是相當受女性顧客歡迎的餐點之一。曾經在「無限挑戰」亮相過、全天候供應的早午餐，即使是兩個人一起吃也不嫌少，內含全麥奶油土司，附有湯品、沙拉、炒蛋與香腸，分量算是非常紮實。

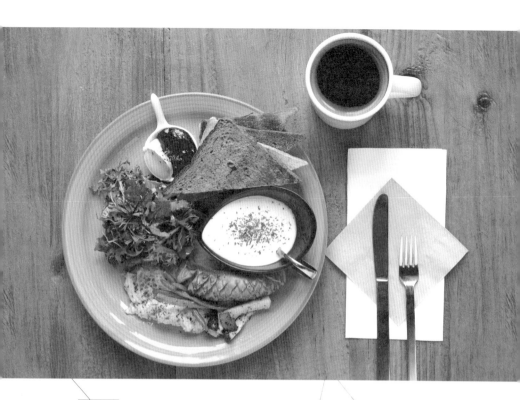

全天候供應的早午餐非常豐盛，有全麥土司、蜂蜜奶油土司共四片，以及奶油濃湯、炒蛋、香腸，還附有義大利香醋醬料的沙拉。

MENU

冰淇淋鬆餅：約270元
全天候供應的早午餐：約270元
★若在16:00以前點餐，美式咖啡
可享優惠價，約55元
蜂蜜奶油厚片：約175元
可可香蕉思慕昔：約190元
美式咖啡：約120元

蜂蜜奶油厚片，在厚片土司上塗抹金合歡蜂蜜和奶油後，烤至金黃，最後淋上焦糖漿並撒上糖粉，香香甜甜的滋味，跟咖啡尤為絕配。

可可香蕉思慕昔（smoothie），溫和的香蕉搭上濃郁的可可，迸出令人意想不到的美味，是Beanside的獨家飲品。

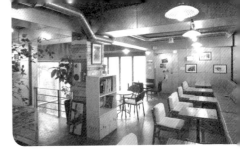

富特色的空間搭配獨特的裝飾小物

Beanside利用許多與眾不同的小物裝飾店內空間，光顧這家店的客人可以發現牆面和樓梯之間掛了許多黑白照片，富有展示概念的空間搭配摩登的裝潢，凸顯出與眾不同的氣氛。入口處與窗邊則擺放了各式各樣的模型，處處透露著驚喜。

店內有兩層樓，室內昏暗的氣氛正巧凸顯了獨特的展示空間。一二樓是打通的格局，窗戶則是大片的落地窗，坐在窗邊的人可充分享受灑落的陽光，因此二樓的和室座位是店內最熱門的位置。

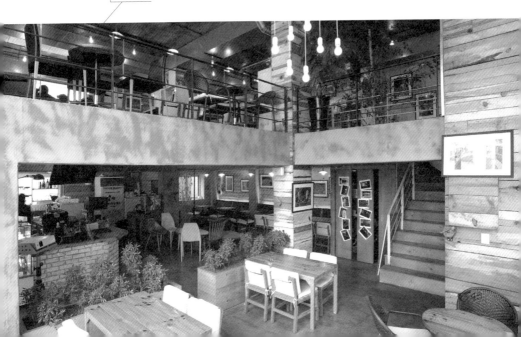

班尼迪克蛋 在英式馬芬上面依序放上培根、蕃茄片、瑞士起司、水煮嫩蛋（蛋白），最後再淋上Honey Bowl特有的醬汁，藍莓汁需額外加點。

可以享受一整天的香甜美味早午餐

Honey Bowl

弘大附近的咖啡館都頗具特色，離繁華地帶一小段距離的地方，有一家看起來格外清新的早午餐咖啡館，店面是鮮明的黃色，遠遠就能發現它的蹤影，門口的招牌上還有一隻可愛的蜜蜂，這裡就是Honey Bowl。

老闆原是著名的舞者，某次到海外公演，在飯店內嘗到驚為天人的早午餐，回國後便慢慢開始籌備開店事宜，大約準備了兩年，這間早午餐咖啡館才正式開幕。店內蜂巢造型的裝潢與店名Honey Bowl的靈感來源，是拜好友具俊燁所賜，有許多客人

看到店內可愛的蜜蜂擺飾，往往會掏出腰包請老闆割愛。

即使是第一次嘗試早午餐的人，來這邊一定不會失望而歸，這裡的餐點很多樣，有法式土司、歐姆蛋、煎餅等，對於這些餐點，也可以指定喜歡的奶油、糖漿種類。對於套餐的內含物也有詳盡的介紹菜單，店家充分利用iPad的便利性，將餐點照片放在iPad裡，客人在點餐之前可以先參考各式餐點的實際照片。

map
......
2.

地址 首爾市麻浦區合井洞410-21
電話 070-7012-4550
營業時間 10:00～22:00（一～四、日）
　　　　10:00～23:00（五、六）
　　　　遇節日公休
停車場 無　網路（wifi）有
吸菸區 陽台
網址 www.honey-bowl.co.kr

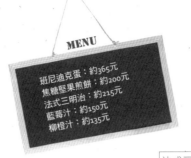

MENU

班尼迪克蛋：約365元
焦糖堅果煎餅：約200元
法式三明治：約215元
藍莓汁：約150元
柳橙汁：約135元

法式三明治（左）
的作法為，將裹上
蛋汁的土司烤至酥
脆，再放上烤培根
和柚子。焦糖堅果
煎餅（下）的作法
為，在鬆軟的奶油
牛奶煎餅上，淋上
甜度適中的焦糖及
放上各種堅果。

以清爽的黃色與白色作裝飾，為了呼應店名
Honey Bowl與招牌上的蜜蜂，店內到處都有
小蜜蜂的裝飾品，可愛度破錶。

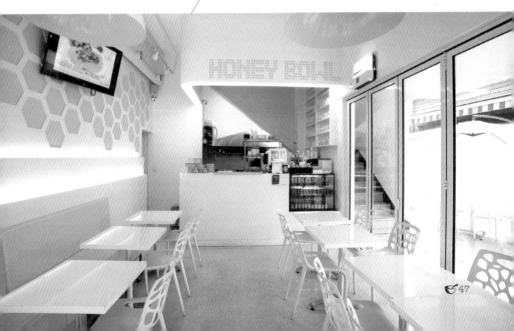

法式土司套餐 先把土司烤到酥脆後，接著放進火腿片與滿滿的埃文達起司，即完成簡單、會牽絲的早午餐，附贈美式咖啡，蕃茄濃湯需額外加點。

map 3.

地址 首爾市麻浦區西橋洞398-11 2樓
電話 070-4085-5230
營業時間 14:00～24:00，每星期日公休
停車場 無　網路（wifi）有
吸菸區 無
部落格 blog.naver.com/chalet_swiss
網址 cafe.myswiss.co.kr

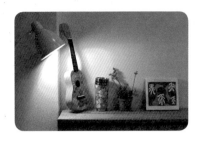

隨時可以來場小旅行的地方
Travel cafe

一想到要去旅行就讓人興奮不已，行前準備也讓人一樣開心。攤開偌大的地圖，想像將來在陌生的地方旅行時，會面臨到的各種驚喜，喜悅之情難以掩飾，好像自己早已在旅行的路上。如果決定來一趟旅行，但被市面上為數眾多的旅遊書所困擾著，則可以考慮先造訪這家咖啡館。

Travel cafe是小木屋瑞士旅行社經營的店，顧名思義就是一個專為旅人設置的地方，店內展示了各種旅行時會用到的物品，以及跟旅行相關的書籍，不管什麼時候來都能看到上述的物品與書籍，可以隨時隨地翻閱，尋找所需的資訊。如果不曉得該怎麼計畫旅行，可以到二樓的旅行顧問處尋求協助。

當你為了旅行美夢正如緊鑼密鼓地籌措，忙得飢腸轆轆時，為了慰勞五臟廟，拿起菜單來看看吧！有較簡單的早午餐餐點，像是法式土司和法式烤乳酪火腿三明治，也有豐盛的夏威夷式米飯漢堡套餐。這裡的法國棍子麵包是必吃的美食，把麵包烤到酥脆之後，再放上象徵各個國家的食材。飲料的選擇也很多樣，有義大利的義式濃縮咖啡、讓人聯想到阿爾卑斯山山峰的英式奶茶，以及凸顯出各個國家特點的奶昔。

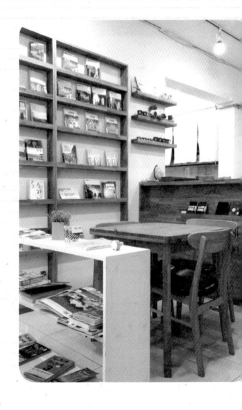

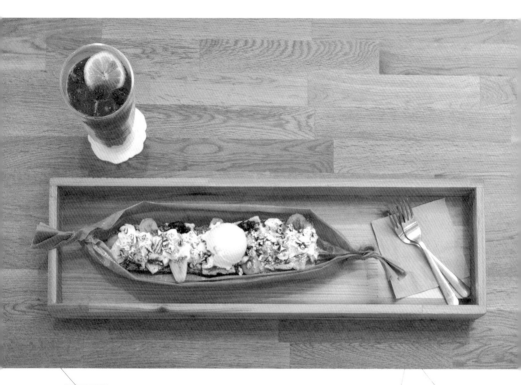

日式蜂蜜牛奶，塗上奶油的法國棍子麵包烤過後，抹上甜滋滋的杏子醬和覆盆子醬，接著放一些香蕉切片，最後再撒上巧克力屑和可可巴芮小脆片即大功告成，覆盆子氣泡酒需額外加點。

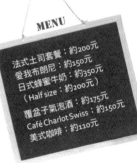

MENU

法式土司套餐：約200元
愛我布朗尼：約150元
日式蜂蜜牛奶：約350元
（Half size：約200元）
覆盆子氣泡酒：約175元
Café Charlot Swiss：約150元
美式咖啡：約110元

愛我布朗尼（左）為手工布朗尼搭配香草口味的冰淇淋。Café Charlot Swiss（右）的作法為在巧克力塊上加入奶泡後，倒入義式濃縮咖啡，最後加生奶油並撒上巧克力粉。

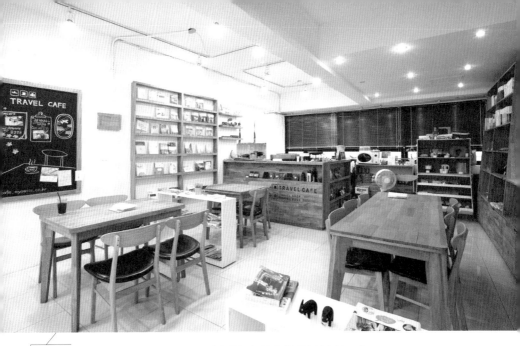

這是一家以旅行為主題的咖啡館，可以在這裡翻閱或購買旅行書籍，若帶來二手的旅行書，就能免費獲得店家提供的美式咖啡，櫃臺旁也有販賣一些旅行相關用品。

星期三為電影鑑賞日

Travel cafe每個星期三傍晚會免費播放以旅行為主題的電影，讓客人欣賞與感受異地的風景，其它日子則會展示富有臨場感的旅行環景照片，如同坐在異鄉的某間咖啡館裡喝咖啡，感受旅行的氣氛。另外，也會按照季節舉行旅行說明會，有興趣的人可以來此地蒐集旅行情報，這樣的樂趣只有在這裡才享受得到！

Travel cafe自己設計的馬克杯，印上了瑞士的國旗，顏色鮮明，特別引人注目，整齊排列在架子上的杯子看起來也很有設計感。

一個可以放鬆的地方

Stay in

雖然弘大附近聚集了許多商家，但在西橋洞的某個住宅區，有個安靜的小天地，那就是Stay in。店主人有鑑於在熱鬧繁華的弘大附近找不到一處可以安靜休息的地方，因此開了這間店，並取了Stay in這個名字，希望讓客人有個可以放鬆的地方。

咖啡館的前身原本是一般住宅，經過一番裝潢才變成現在的模樣，水泥牆上白色的油漆和粗糙不平的牆面營造出復古氣氛，走進店裡，一架有點年紀的鋼琴、隨處可見的吉他與樂譜，精心的擺設讓人眼睛為

之一亮。看到樂器與樂譜的當下，明白這裡似乎和音樂有著什麼關連，向店家打聽的結果，果然不出所料，原來每個月老闆都會動員所有的人脈，在現場演奏爵士樂與民歌，完全免費。若想加入表演的行列，千萬不要遲疑，店家隨時敞開大門歡迎。

這裡的供餐並不受時段的限制，全天候供應五至六種早午餐，以及二十餘種葡萄酒、啤酒，更有到歐洲深造回來的咖啡師負責調製咖啡，每個細節都非常用心

map
....
4.

地址 首爾市麻浦區西橋洞394-9
電話 02-336-7757
營業時間 11:00～02:00
停車場 無　網路（wifi）有
吸菸區 無
部落格 http://ssangyuk.blog.me

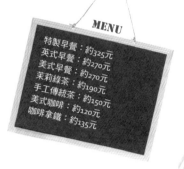

MENU

特製早餐：約325元
英式早餐：約270元
美式早餐：約270元
茉莉綠茶：約190元
手工傳統茶：約150元
美式咖啡：約120元
咖啡拿鐵：約135元

豐盛的英式早餐，有香腸、培根、義大利白橄欖拖鞋麵包切片等。

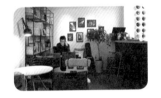

保留原有的水泥牆，其中一面牆壁更是以水泥磚堆積起來的，看起來頗具設計感。店家每一季都會在裝潢上玩一些變化，來此地感受新的變化或許也是一種樂趣。

美式早餐，有手工優格、季節水果、土司、義大利拖鞋麵包。

照燒醬火腿肉飯 在白飯上放上火腿肉、雞蛋及起司後，搭配照燒醬即完成，分量足夠，味道非常下飯，吃在嘴裡滿足在心裡。

map ····· 5.

地址 首爾市麻浦區合井洞368-52
電話 02-325-8137
營業時間 11:00～23:00
停車場 有3個車位
網路（wifi）有
吸菸區 無
部落格 blog.naver.com/cafezukia

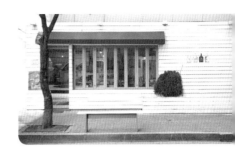

簡單卻非常有料的日式餐點

Cafeずき

Cafeずき顧名思義就是指「喜愛咖啡的人」，是英文的咖啡加上日語的喜歡組合而成。老闆熱愛咖啡，對咖啡下了苦工鑽研一番後，這個地方才終於誕生。店內分成四種空間，是專為想要享受兩人世界的情侶、想要獨自享受時間的人所打造的，這裡的最大優點是不必在乎他人的眼光，可以自顧自地享受悠閒時光。

餐桌上放了可愛的公仔，還有各式各樣的書籍整齊地陳列在書架上，都是一些熱門的暢銷書，以及能夠刺激心靈、引人注目的書，最受客人歡迎的書據說是大家來找碴系列，往往一書在手就把時間遠遠拋在腦後。

店內提供的餐點多是搭配一兩種小菜的簡餐，最受歡迎的餐點是今日咖哩，由於主材料每週都會更換，最好在點餐前先確認。照燒醬火腿肉飯分量足夠，味道非常下飯

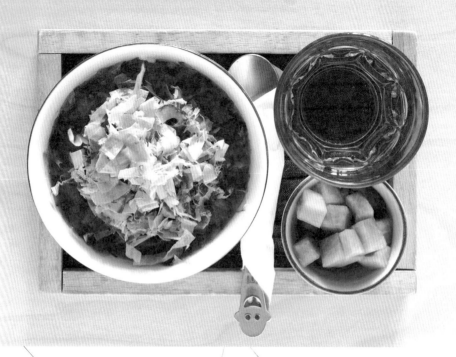

在白飯上加上鮭魚卵、日式香鬆、鰹魚後,最後淋上綠茶即為鮭魚茶泡飯,味道溫和、爽口,吃進嘴巴時非常滑口,滋味相當棒。

MENU

今日咖哩:約190元
照燒醬火腿肉飯:約190元
鮭魚茶泡飯:約150元
岩漿巧克力蛋糕:約205元
藍莓拿鐵:約135元
美式咖啡:約110元
★點餐時,飲料可優待約40元

今日咖哩的基本食材除了馬鈴薯、洋蔥、紅蘿蔔外,按照星期的不同,還會多放香菇、花椰菜、地瓜、豆腐或蝦仁等其中一種材料,屬於日式咖哩,味道非常濃郁,因為加了研磨過的胡椒粒,口感略為辛辣。

藍莓拿鐵上層以奶泡代替鮮奶油,少了油膩感。岩漿巧克力蛋糕的味道極為濃郁,裡面有滿滿的巧克力泥,是一道受歡迎的甜點。

咖啡館裡的迷你購物中心

Cafeずき裡的迷你購物中心也很吸睛，這裡的環保手工皂，全都是具有手工皂講師資格的店主人親手製作的，前來咖啡館的客人都很喜歡；而這邊的跳蚤市場，客人可以隨意帶自己的東西過來販賣。雖然Cafeずき的位置離熱鬧的路段有一段距離，但是慕名前來的客人非常多，當然也包括住在附近的居民，小小的購物中心吸引了許多人潮。

三面牆後擺放了六張桌子，小歸小卻保有私人空間，為情侶或獨自前來的客人提供了舒適的用餐環境。桌上擺了許多公仔和書籍，好像窩在自己的秘密空間裡一樣，馬上就沈浸在放鬆的氣氛當中。

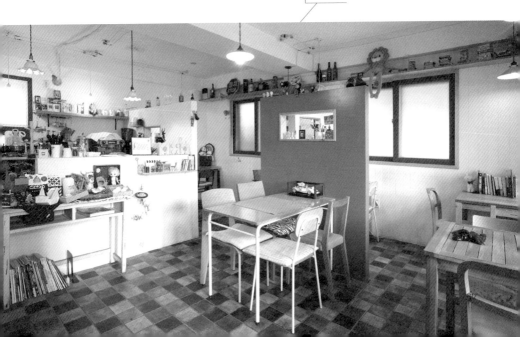

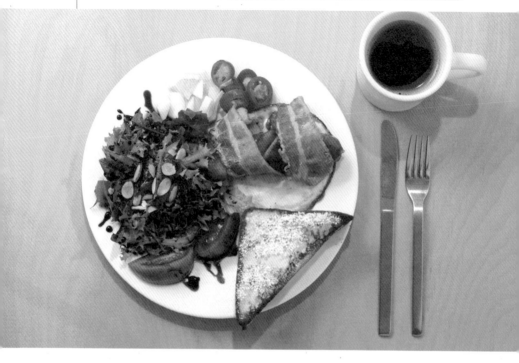

法式土司組合套餐 土司沾蛋汁後煎熟，再配上煎蛋、香腸、培根及新鮮蔬菜，店家特製的巴薩米克醋酸酸甜甜的。隨餐還附贈美式咖啡或柳橙汁。

創作者的溫馨小天地
Beattiepreviee

Beattiepreviee是許多從事創作的人特別喜歡光顧的咖啡館，這裡是他們的工作室，也是可以放鬆的地方。每張桌子都附有插頭供客人使用，客人往往一坐就是四、五個鐘頭，一邊忙自己的事情一邊享受咖啡與各式甜點、餐點。店內到處擺放了許多可以刺激創作者靈感的小飾品，有一些公仔是客人留下來的，書架上擺放了各式各樣的漫畫，牆面上還貼滿了客人寫的心情隨筆與便條。

這邊除了蛋糕外，其它食物都是出自店家之手，菜單上有一道餐點特別吸引人，那就是巴薩米克醋早午餐套餐，店家減少了醋本身嗆鼻的味道，味道香甜，搭配麵包、香腸、培根與蔬菜一起吃別有風味，即使不沾醬也很好吃。

Beattiepreviee還有另一項引以為傲的地方，那就是口味眾多的拿鐵與咖啡拉花，在店內專攻美術的工讀生協助下，目前拉花圖案有七十種，為這些可愛的拉花圖案照相，已然成為來訪客人的樂趣之一。

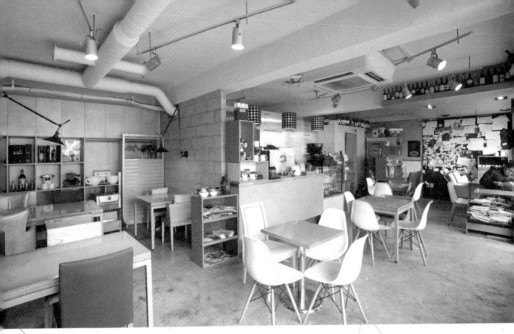

店內擁有各種型態的位子供客人唸書、開會與進行創作，裝飾品的擺設位置經常會有變動，來店裡用餐時，發現擺設的新變化也是一種樂趣。

MENU

All Day早午餐：約340元
戈根佐拉起司比薩：約255元
冰淇淋鬆餅：約325元
三明治：約215～255元
美式咖啡：約120元
（多加約30元可享一杯飲料（15:00
為止、限美式咖啡等部分飲品）

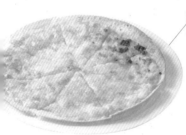

戈根佐拉起司比薩麵皮很薄，吃起來香味四溢，適合拿來當下午茶點心，若要當正餐，一個人的分量大概是一張比薩。

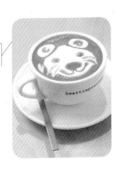

精緻、圖案多樣的咖啡拉花，在視覺、味覺上都是種樂趣，目前拉花的圖案仍不斷增加中。

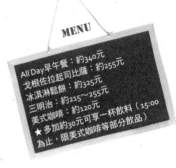

map
.....
6.

地址 首爾市麻浦區合井洞413-2
電話 02-517-0911
營業時間 11:00～01:00
停車場 無　網路（wifi）有
吸菸區 有
臉書 www.facebook.com/beattiepreviee

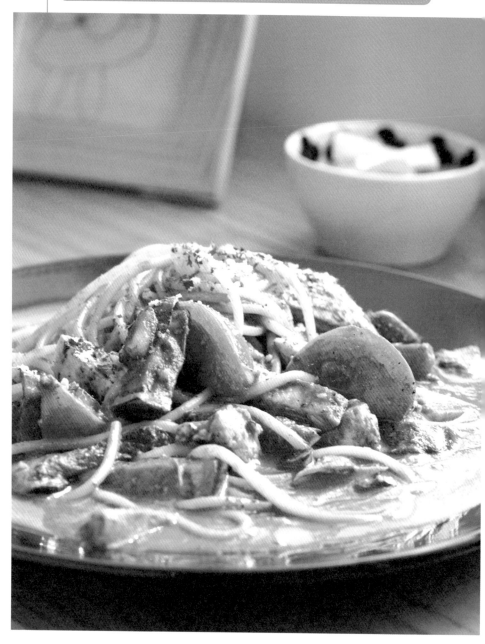

烤蕃茄義大利麵 將成熟的蕃茄烤過後製成紅醬，再加入香菇、茄子、雞胸肉烹調而成的義大利麵，新鮮的食材搭配酸酸甜甜的味道，非常對味。

map ····· 7.

地址 首爾市麻浦區合井洞354-22 2樓
電話 02-3141-1400
營業時間 12:00～23:00，星期一公休
停車場 無 · 網路（wifi）有
吸菸區 無
網址 www.flyingstar.co.kr

充滿烤麵包香氣的插畫咖啡館

悠然自在的星星

由書籍設計師與插畫家夫婦倆共同經營的「悠然自在的星星」，擁有濃濃的插畫風格，店家會在特定期間集中展示一位作家的作品，店裡的氣氛、裝飾也會因應展示作家的不同而稍做變化。如果想要展示自己的插畫、照片，甚至是其它作品，都可以跟店家商量，人人都可以開小型的展覽會。因為這些作品都是自己珍藏的「星星」，如果把自己的作品留在店內，店家就會在網頁上「屬於你的星星」單元裡介紹你的作品。

若在上午造訪，會發現咖啡館裡充滿烤佛卡夏麵包與奶油圓麵包，以及使用蕃茄製作紅醬的香味。雖然是一家小規模的咖啡館，但卻看得到店主人的用心，店裡只使用來自韓國國內的有機蔬菜，最推薦的餐點是烤蕃茄義大利麵，使用熟透的蕃茄製作的紅醬，搭配豐富的食材，色香味俱佳。咖啡也是值得注意的焦點，老闆堅信「一家好的咖啡館來自於好咖啡」，直接研磨新鮮的咖啡原豆現煮的咖啡，味道非常濃純溫和。✗

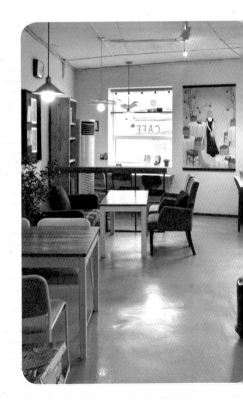

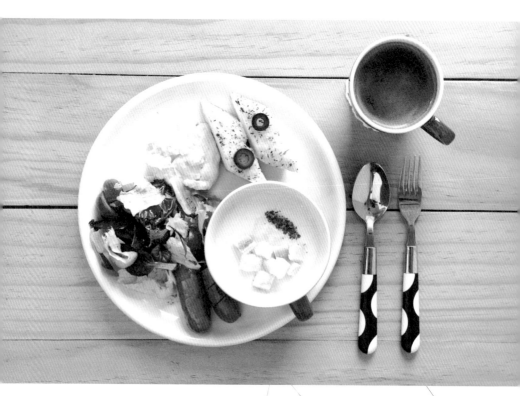

照燒醬雞胸肉沙拉，烤雞胸肉的照燒醬以檸檬、生薑製成，搭配上新鮮蔬菜、橄欖油、蒜頭、醃漬洋蔥與佛卡夏麵包。

MENU

烤蕃茄義大利麵：約310元
照燒醬雞胸肉沙拉：約295元
烤雞肉三明治：約255元
Flying Star早午餐：約350元
美式咖啡：約135元
★點餐時，美式咖啡、柳橙汁、可樂只要約70元

Flying Star早午餐套餐包含了店家每天早上自製的馬鈴薯濃湯、佛卡夏麵包、炒蛋、烤香腸、法式沙拉及美式咖啡。

烤雞肉三明治，事先以擁有獨特香氣的橄欖油醃雞胸肉，塗上日式照燒醬烤熟後，與其它食材一起放在佛卡夏麵包上，色香味俱佳，味道非常爽口。

為了迎合以插畫為主題的風格，店內擺滿了展示作家的作品，入口處的櫃子專作展示用途，只要一踏進店內，就會被櫃子上琳瑯滿目的作品所吸引。後方的位子非常寬敞，在陽光的照耀之下顯得非常明亮。

夫妻倆攜手打造的咖啡館

悠然自在的星星於2011年夏天開幕，這裡就像是夫妻倆共同創造出來的作品，拆毀、重建、水電配置，以及地板、桌子、椅子、各種家具與看板，都是夫妻倆一磚一瓦建立起來的，前後花了70多天，每件東西背後都有一則故事，懷抱著創業夢想的人，可以向店主人請教創業的心路歷程，一定能從中獲得幫助。

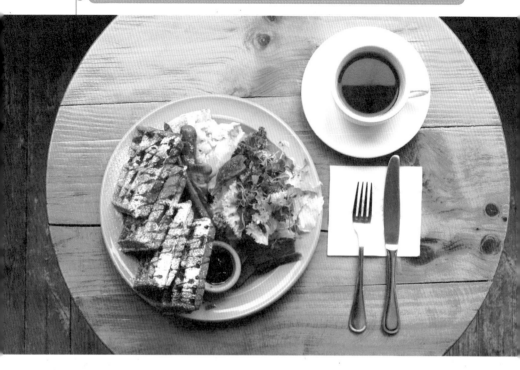

鬆餅套餐 分量相當足夠，豪邁地放了四片鬆餅，藍莓果醬則是店家直接以新鮮藍莓製成。

以口味酸甜的三明治聞名的西橋洞405 Kitchen

405 Kitchen

405 Kitchen店名的由來，單純只是因為店址在西橋洞405號，開業已有五年的時間，稱得上是一家老字號的店。一踏進店內便會立刻被寬敞的櫃臺與復古風的氛圍所吸引，佔滿牆面的葡萄酒瓶、寫上咖啡大小事的黑板，以及精緻可愛的木頭雕刻品，都散發出獨特的氣息。設在戶外的座位是和室座位，可以享受溫暖的陽光，另外還有一間別緻的房間，客人可以憑喜好來決定座位。

這家店之所以能夠一直維持人氣，主要有幾項原因，要歸功於經常更新的菜單、原創的獨特醬汁風味，以及豐富、新鮮的食材，這些部分都是這間店的魅力所在。除了部分蛋糕外，其餘餐點和醬汁都是出自店家之手，尤其是醬汁，在歷經無數次失敗後，終於研發出其它地方嘗不到的風味。由於主人還經營咖啡豆烘焙店，所以這裡的咖啡是直接從該店拿取原豆現煮而成。

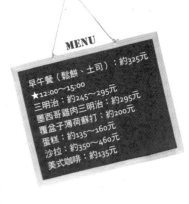

MENU
早午餐（鬆餅、土司）：約325元
★12:00～15:00
三明治：約245～295元
墨西哥雞肉三明治：約295元
覆盆子薄荷蘇打：約200元
蛋糕：約135～160元
沙拉：約350～460元
美式咖啡：約135元

地址 首爾市麻浦區西橋洞405-13
電話 02-332-3949
營業時間 11:00～2:00（一～四）
 11:00～4:00（五、六）
 11:00～1:00（日）
停車場 有　網路（wifi）有
吸菸區 戶外座位

墨西哥雞肉三明治，雞胸肉事先以辣椒醬醃過，搭配新鮮水果與蔬菜，並附上一杯以鳳梨、梨子榨成的果汁。以覆盆子、薄荷、果糖調配出來的覆盆子薄荷蘇打，味道與顏色都很棒，碳酸水給人清涼無比的感覺，非常受到女性顧客喜愛。

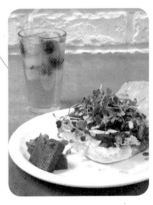

店內櫃臺後方設有和室座位與戶外座位，客人可以依照喜好選擇。

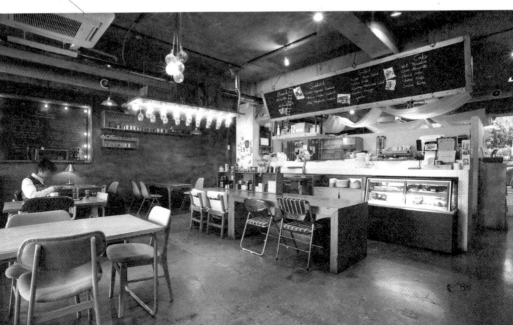

Place
03

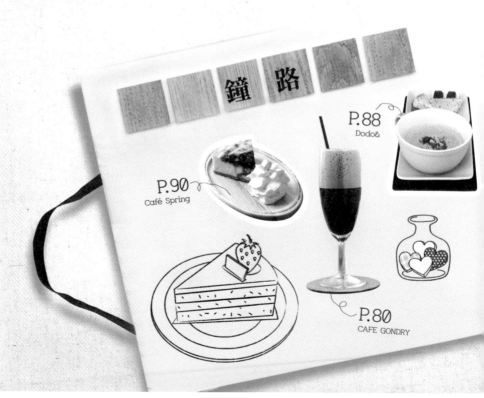

鐘 路

Café goghi · Caffé Themselves · 710 AnOtherMan
CAFE GONDRY · Ann's namu · Slow Garden
Dodo& · Café Spring · B612

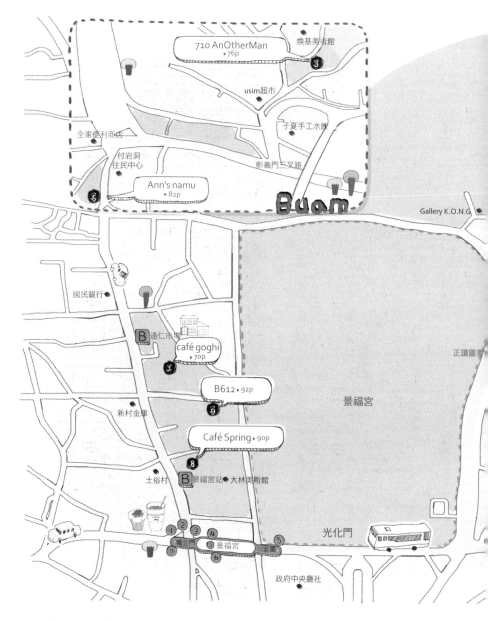

鐘路早午餐地圖

鐘路區的氛圍各異其趣,有眾多美麗的咖啡館林立的三清洞、富年輕朝氣的大學路、有著清幽的韓國傳統房舍與畫廊的孝子洞、空氣清新、適合走路散步的付岩洞。

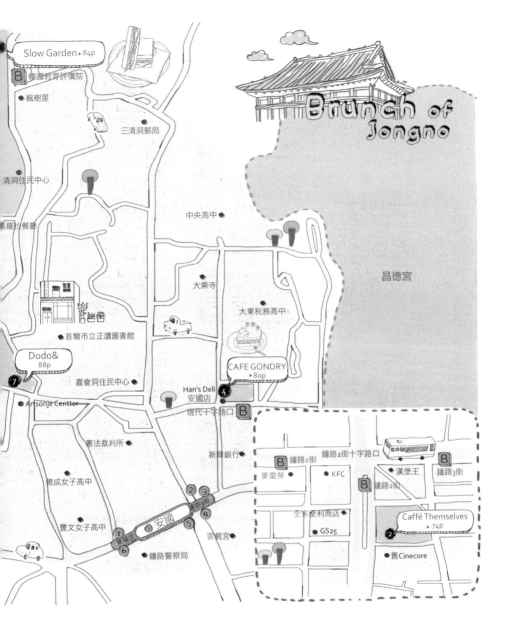

Slow Garden ▶84p

B 韓國教育許傾院

● 楓樹屋

三清洞郵局

清洞住民中心

●羅拉餐廳

中央高中

大乘寺

首爾市立正讀圖書館

大東稅務高中

CAFE GONDRY ▶8op

Dodo&
88p

7

嘉會洞住民中心

Han's Deli
安國店

4

● Artsonje Centter

現代十字路口 B

憲法裁判所

新韓銀行●

昌德宮

德成女子高中

豐文女子高中

2 3
安國
鐘路2街

4

5

雲峴宮●

6

●鐘路警察局

Brunch of Jongno

鐘路2街十字路口
B 鐘路2街
麥當勞 ● KFC

漢堡王
B 鐘路3街
鐘路2街 B

全家便利商店

● GS25

舊Cinecore

Caffé Themselves ▶74p

2

這裡有許多小型的特色咖啡館,可以享受一頓連鎖速食店或連鎖咖啡館少見的餐點,天氣晴朗時不妨外出散步,朝鐘路方向前進,順便享用美味可口的餐點。

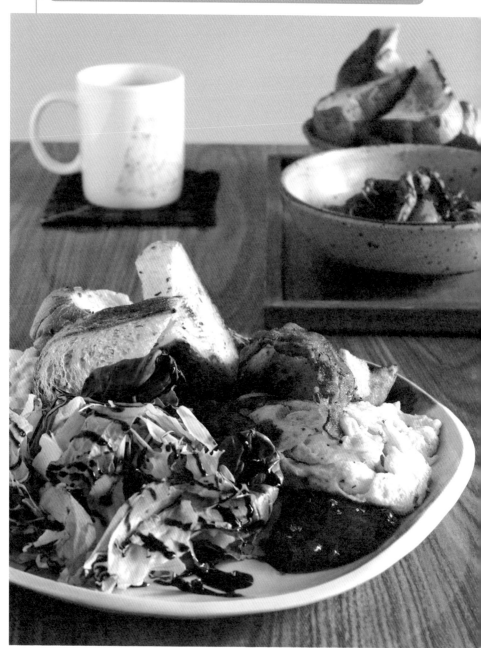

A套餐 內含每天現烤出爐的雜糧麵包、香腸、培根、炒蛋、馬鈴薯、沙拉與美式咖啡，分量非常豪邁。燉菜需另外點。

 map ····· 1.

地址 首爾市鐘路區昌成洞100
電話 02-734-4907
營業時間 11:00～23:00，遇假日公休
停車場 有　　網路（wifi）有
吸菸區 無
網址 www.goghi.kr

孝子洞居民的秘密基地

Café goghi

Café goghi 隱身在首爾市鐘路區昌成洞的巷弄內，這裡每個月都會舉行作家作品的鑑賞活動，低調的風格與四周寧靜的住宅氣氛非常類似，是一個能夠品嘗美式傳統早午餐的複合式空間。老闆是一對姊弟，創業前姊姊在飯店當經理，弟弟則是廚師，兩人攜手打造了這間店。所謂親兄弟也要明算帳，雖然是姊弟，但做起事來可馬虎不得，姊姊負責行銷與經營，弟弟則負責店內的事物與掌廚。

餐飲店首重食物的美味，所以他們把經營的重點放在可口的餐點上，店裡的烘焙工作坊每天提供現烤的麵包，也會不定期舉行烘焙講座。Café goghi 著名的美食是全天候供應的早午餐，除了有從早期就熱賣的A套餐（雜糧麵包、炒蛋、香腸、培根等）與B套餐（雜糧麵包、肉排、沙拉等）以外，還陸續增加了三明治、燉菜等餐點，一年中大約會在咖啡館前的院子舉行一兩次跳蚤市場，以低廉的價格販賣碗盤與飾品，相關資訊都會公告在網路上，有興趣的朋友可以上網查詢。✗

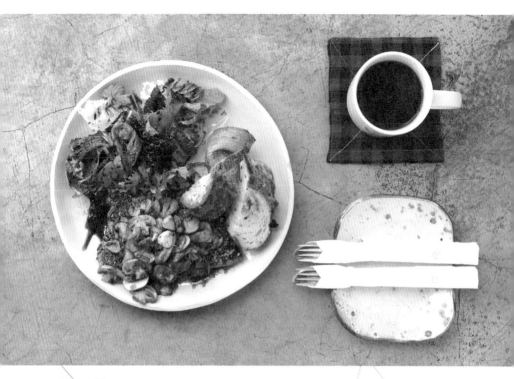

分量足夠的B套餐，含肉排、當日現做的雜糧麵包及美式咖啡。

MENU

A套餐：約460元
B套餐：約595元
三明治套餐（A～D）：約460元
肉排套餐A、B：約460元
★所有套餐皆附美式咖啡
提拉米蘇：約175元
美式咖啡：約160元

三明治A套餐（上圖）內含加了莫扎瑞拉起司與蕃茄醬的墨魚汁帕尼尼、沙拉與美式咖啡。燉菜A套餐（左圖）內含蕃茄海鮮燉菜、雜糧麵包與美式咖啡。

來此地非嘗不可的提拉米蘇，吃進嘴裡，口感就像雪融在嘴裡一樣，堪稱甜點聖品。

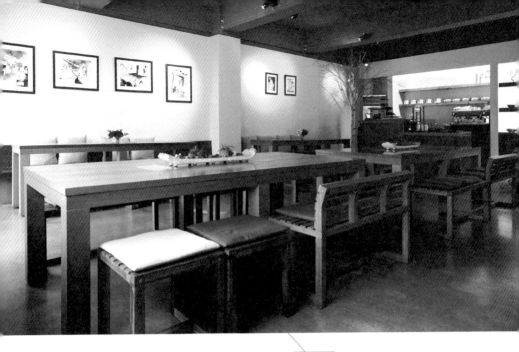

兼作展示館的藝術中心

Café goghi每個月會選出當月的新銳作家,並在咖啡館內舉行小型展覽會,原則上並不會限制作品的主題,但仍以接近附近住宅氣氛的主題為主。特別是聖誕節的時候,店家會以韓服的布料裝飾聖誕樹,以韓國的方法詮釋聖誕節,也有展覽是利用木蓮花的葉子做成磁鐵,拼成一朵朵花的,更有以「往Café goghi之路」為主題,將孝子洞的人文風光與Café goghi一起融成一幅畫,可說是一個兼具人文藝術與美食的地方。店家致力於將形形色色的作品介紹給大眾,有興趣的人可以透過網頁取得資訊。

店裡的桌子、椅子、圖案別緻的杯子,甚至小碟子都是店家設計製作的,不管看幾次也不厭煩,落實手創咖啡館的理念。

對於有志創業,想開一家屬於自己風格的咖啡館的人,Café goghi提供優惠的價格幫助創業人士更有效率地完成開店美夢,教你如何讓自己的店面更有特色,而不是盲目追求流行。Café goghi提供循序漸進的培訓方法,教你如何進行有系統的管理,想開Café goghi 2號、Café goghi 3號店的人,歡迎上門諮詢。

培訓計畫
SPECIAL PROGRAM

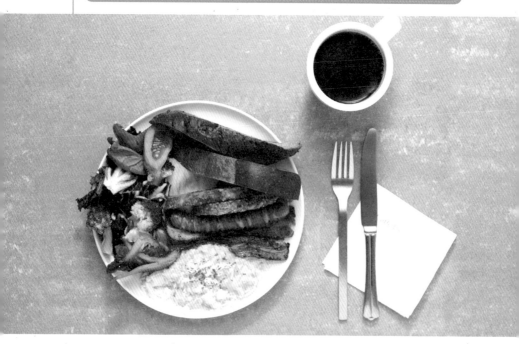

同時享受美味的點心與咖啡

Caffé Themselves

路人熙熙攘攘往來於鐘路的街頭，過去十餘年來Caffé Themselves靜立在一角，宛如看守鐘路的守護神。在這段漫長的歲月中，周遭不斷有許多大型連鎖咖啡館上演進駐、關門大吉的戲碼，但是Caffé Themselves靠著口碑，在此地屹立不搖。店內的裝潢隨時更新，永遠有讓人看不完的新把戲，更何況店裡面有二十餘名在國內外獲得認證的西點師傅與咖啡師鎮店，看到展示於店內一角大大小小的獎狀與獎盃，便能知道這間店的咖啡與點心絕對是不同凡響。

Caffé Themselves的早午餐套餐皆包含了香醇的咖啡與現烤的麵包，共有兩種套餐可供選擇，一種是紐約的早晨，另一種則是巴黎的早晨。套餐的食材都是當季最好吃、最新鮮的，豪邁的分量是基本必備條件，滋味更是出眾，非常適合作為上班族中午填飽肚子的正餐。除了早午餐套餐以外，還有附咖啡、一片蛋糕的低價套餐供客人選擇。✂

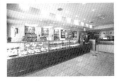

map
....:
2.

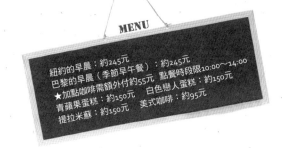

地址 首爾市鐘路區貫鐵洞28-3
電話 02-2266-5947
營業時間 10:00～23:00，遇假日公休
停車場 無
網路（wifi）有
吸菸區 設有吸菸座位
網址 www.caffethemselves.com

三樓全景，陽光從玻璃窗照進來，灑落在木頭地板、桌子和椅子上，店家每年都會進行翻修，不同時間來訪就能感受到不一樣的氣氛。

咖啡拿鐵（左圖）。用新鮮草莓裝飾的白色戀人蛋糕和青蘋果蛋糕（右圖）。

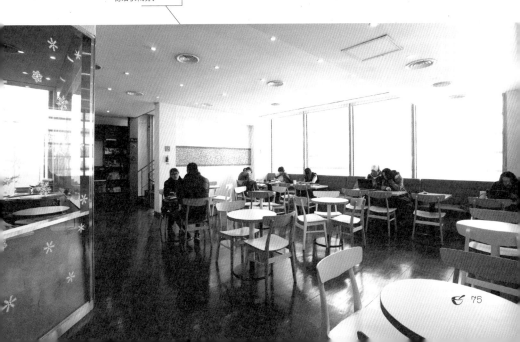

77

東方雞肉料理飯糰套餐 最受歡迎的午餐餐點，先將雞肉稍微煮熟後下鍋油炸至
酥脆，鎖住肉汁，再淋上以多種水果製成的獨特醬料，濃湯需另外點。

map ····· 3.

地址 首爾市鐘路區付岩洞239-9
電話 02-395-5092
營業時間 11:30～22:00（平日），12:00～
22:00（週末），每個月第一個星期一公休
下午茶時段 15:30～17:30（平日）
停車場 無 網路（wifi）無
吸菸區 無
網址 www.710anotherman.com

同時享受聊天與品嘗美食的樂趣

710 AnOtherMan

710 AnOtherMan為付岩洞知名的美食餐廳，在部落客之間颳起旋風的義式小酒館。店名的由來，僅是為了紀念咖啡館在7月10日這天開幕，而負責裝潢設計的好友將此案子賦予AnOtherMan的稱號，於是店名就這麼誕生了。初次聽到店名時或許有點生疏，一旦親自品嘗過這家店的餐點後，相信會令人難忘到一直心心念念這家店。

老闆擔任廚師的時間已有十餘年，跟後輩一起工作也已經有很長的一段時間，這裡是他們共同打拼的地方，彼此就像親人一樣，笑聲總是不絕於耳，廚房儼然成為這家店的招牌，像這樣總是以愉快享受的心情為客人準備的餐點，怎麼會不好吃呢？老闆強調他們推出的料理一定是自己也喜歡的，加上了得的廚藝，店裡的義大利麵、雞肉料理、牛排等餐點都成了店內獨特的料理。

特別是東方雞肉料理，雖然雞肉的外表裹了一層麵皮，但咬下第一口時，醃製的香味立刻撲鼻而來，肉質更是鮮嫩，因此店家非常以這道料理獨特的香味自豪，也算是讓710 AnOtherMan名聲遠播的大功臣。

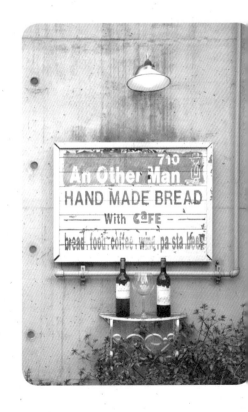

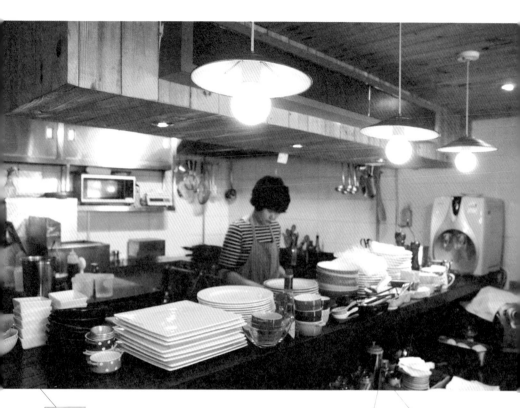

廚房是半開放式的，710 AnOtherMan的廚師們在工作的同時，會與進門的客人打招呼，進行互動，碗盤與各種餐具一覽無遺，營造出自然的氣氛。

MENU

午餐套餐：各約215元
 ＊東方雞肉飯套餐
 ＊漢堡排飯套餐
 ＊咖哩飯
 ＊辛辣微笑拉麵與飯
★加約55元可享一杯咖啡或綠茶
★只供應到3點
蕃茄乾義大利麵：約350元
貝爾尼尼：約215元
美式咖啡：約110元

蕃茄乾義大利麵，香味四溢的香蒜羅勒與蕃茄乾的絕妙組合。

付岩洞悠閒的魅力

付岩洞雖然位於喧鬧的城市內，卻保有自然的氣息，而有點年紀的710 AnOtherMan所散發出來的復古感，一點也不突兀。許多客人忘不了這樣的氣氛，便三番兩次前來造訪，經常上門的顧客轉眼間也成了710 AnOtherMan的老顧客，不知不覺中已經培養出像家人般的感情，開始會想了解彼此的生活近況並一起慶祝紀念日，而成了好朋友。710 AnOtherMan有時候像朋友，有時候像家人，隨時隨地都歡迎你的到來，在這家店裡，美味可口的餐點及熱愛付岩洞的人之間的故事，仍會繼續進行下去。

看著這些可愛的小物，不禁納悶究竟是從哪裡取得的，竟可以跟店內復古的氣氛這麼搭。

老闆好友幫忙完成的復古風裝潢，將使用過的物品再利用，營造出獨特的氛圍，廚房上的繪畫也是出自於老闆好友之手，非常有自由奔放的感覺，充分凸顯710 AnOtherMan的風格。

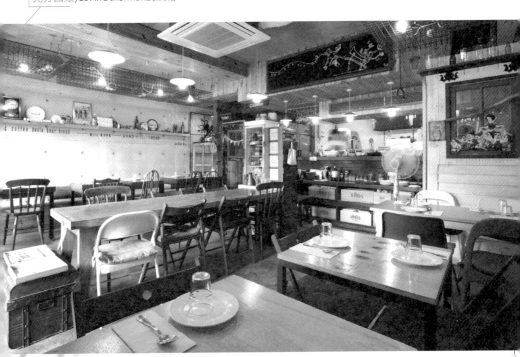

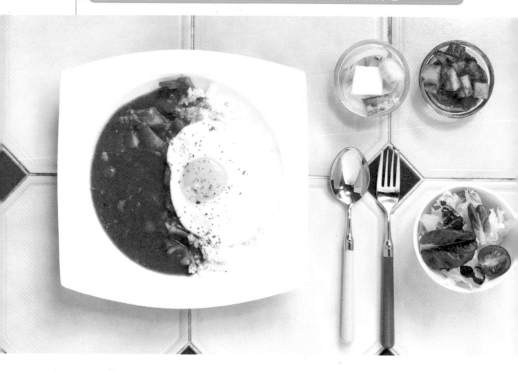

在這裡可以吃到電影裡出現的美食

CAFE GONDRY

來到了CAFE GONDRY，就好像走進電影院裡的咖啡吧一樣，這是由三位在藝術電影院海綿之家工作的伙伴一起創立的店，隨處可見到電影海報、動畫公仔，從中可感受到他們對電影的熱愛，就連店名也是借用法國電影導演米歇·龔得里的名字。

CAFE GONDRY有一些奇特的餐點，那就是店家把電影裡出現過的食物實際搬到店裡，最具代表性的莫過於「隔夜咖哩」了。這一道料理曾經在小田切讓所主演的電影《轉轉》中出現，具有非常重要的意義，電影中有一句台詞「咖哩要冰隔夜才好吃」，所以店裡賣的咖哩也會冰一天，讓咖哩更入味，第二天才端出來賣給客人，總共有五種口味，星期一到星期五每天都會變換口味，平日只限中餐供應，週末則整天供應。

另一道電影料理是在電影《廁所》登場過的餃子，雖然只是一道小點心，卻能夠使人再三回味電影情節，吃在嘴裡肯定別有一番滋味。🍴

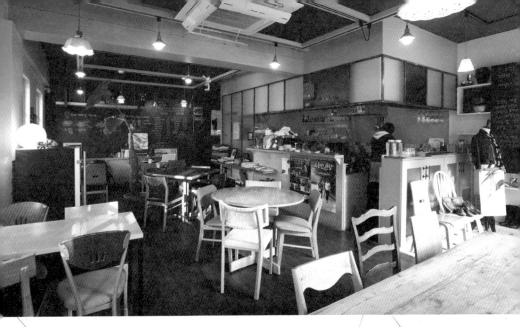

小小的店內隨處可見跟電影相關的裝飾品，像是攝影機、電影海報與公仔，如果是電影迷，來此地欣賞這些精心擺設也自有一番樂趣。

MENU

限定時段供餐（一～五）
＊隔夜咖哩：約190元
＊蠔油雞肉炒飯：約215元
★點餐時飲料可以優待約40元
生啤酒、餃子套餐：約205元
藍莓拿鐵：約150元　　美式咖啡：約95元
夏可里朵：約135元

在電影《廁所》中亮相的餃子，即使是白天也有許多客人點的餃子與生啤酒組合。

義式咖啡夏可里朵，混合少量的義式咖啡、砂糖和冰塊所製成，可享受綿密泡沫的口感。

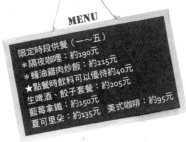

map

4.

地址 首爾市鐘路區貴桂洞140-231
電話 02-765-6358
營業時間 11:00～24:00（一～五）
　　　　 12:00～24:00（六）
　　　　 12:00～1:00（日）
停車場 無　　網路（wifi）有
吸菸區 設有戶外座位

藍莓拿鐵，顏色美麗且滋味香甜，是一道給不喝咖啡的人的健康飲品。

81

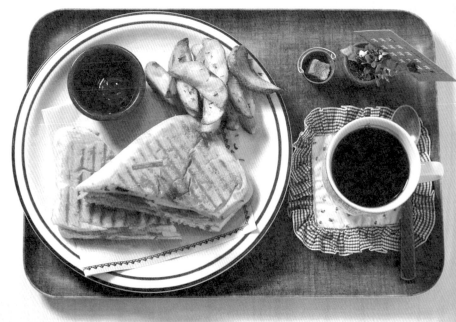

Ann's namu 帕尼尼套餐 內含包有火腿、蕃茄、起司的三明治，以及美式咖啡、薯條的套餐，將新鮮食材夾在義大利拖鞋麵包中，再烤至金黃色。

可以感受溫暖手藝的地方

Ann's namu

位於付岩洞的Ann's namu是由裝潢設計師安善美，與食物擺盤造型師安英美兩姊妹共同打造的。於2008年開張，後來咖啡館的型態有了重大改變，改走咖啡與展示區分離的型態。

進到店裡，眼前的廚房與內部裝潢讓人聯想起電影《海鷗食堂》，紅磚牆與隱隱約約的燈光，增添了幾分溫馨感，肚子小餓時可以點個三明治和咖啡。點完餐後信步走到旁邊的展示區，精緻可愛富設計感的雜貨簡直擄獲了女孩們的心，有的擺飾點子新奇，有的主打手工製成，就在陶醉、欣賞的同時，餐點也熱呼呼地上桌了。

回過神來走到用餐位子上後，又是一陣驚嘆，擺在眼前的是裝在大圓盤裡的三明治及一杯的美式咖啡，擺盤處處透露主人的巧妙心思，在享用美食的同時也能感受到店家的誠意，味道當然也跟著升級啦！

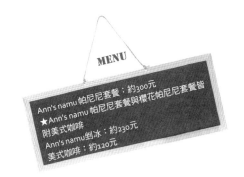

MENU

Ann's namu 帕尼尼套餐：約300元
★Ann's namu 帕尼尼套餐與櫻花帕尼尼套餐皆
附美式咖啡
Ann's namu剉冰：約230元
美式咖啡：約120元

map
····
5.

地址 首爾市鐘路區付岩洞269-8
電話 02-379-5939
營業時間 11:00～20:00，星期一公休
停車場 無　　網路（wifi）有
吸菸區 無
網址 www.cafeannsnamu.co.kr

店內一邊的展示空間，將作品放在木製家具上展覽，喜歡的客人可以向店家購買。

排盤精緻的美式咖啡，咖啡裝在超可愛的杯子裡，砂糖則是裝在一個迷你鐵桶內，味道當然也無可挑剔。

Ann's namu剉冰，像極了冬天的雪堆，上面有新鮮的紅豆、年糕等甜料，食材雖然簡單，卻是千挑百選才選出來的。

83

冰淇淋鬆餅 融合了比利時與美國風味，鬆餅搭配了冰淇淋、香蕉與奇異果，並加入鮮奶油。若點套餐，則多附一杯美式咖啡。

 map ····· 6.

地址 首爾市鐘路區三清洞15-2
電話 02-733-7187
營業時間 09:00～24:00
停車場 有　**網路（wifi）** 有
吸菸區 設有戶外座位
網址 slowgarden.co.kr

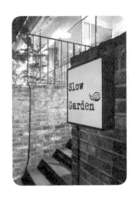

 都市叢林，鬆餅好吃的店

Slow Garden

Slow Garden位於北岳山登山道三清公園入口。
店內的裝潢走古典風格，而且擁有在三清洞難
以見到的戶外座位，抬頭看到天花板上的木頭
橫梁，覺得自己彷彿置身在別墅內。牆上的巨幅
花朵圖案非常吸睛，讓人留下深刻印象。

店內共有四種早午餐可供選擇，主餐的麵包可改
為培根、雞蛋、鬆餅或煎餅，分量足夠，皆使用
最新鮮的食材，而且所有餐點都是現做的，若再
配上一杯咖啡，就能享受清淡、飽足的一餐。

Slow Garden的招牌是鬆餅，以獨家秘方做成的
鬆餅，外酥內軟，融合了比利時與美國的風味，
搭配了水果、鮮奶油、冰淇淋的冰淇淋鬆餅香甜
可口，沾上冰淇淋的濕潤口感別有風味。✗

法式土司早午餐，厚
實的法式土司搭配香
腸、培根、煎蛋、沙
拉及美式咖啡。

MENU

早午餐套餐：約310元
冰淇淋鬆餅：約380元
義大利麵：約380～430元
義大利燉飯：約430～515元
檸檬茶：約160元　拿鐵：約110元
美式咖啡：約110元

與店內氣氛
非常搭的熱
檸檬茶廣獲
顧客喜愛。

咖啡原豆都是直接從國外帶
回，由店家自創的方式進行混
豆，店內有提供烘焙咖啡豆的服務。
義式濃縮咖啡的量是2 shot（2份濃
縮咖啡），品嘗後香味留在嘴裡久久
不散。

地下一樓提供的餐點有義大利燉飯、沙拉、濃湯、義大利麵、牛排等餐點，也可以在此地品飲葡萄酒。

在喧囂的都市內遇見大自然的悠哉

Slow Garden帶有「身處自然般愜意」之意，因店內裝潢給人舒適安閒氣氛的關係，顧客群從十幾歲到六十幾歲都有，一直以來都廣受歡迎。店內分為一樓與地下一樓，一樓主要提供早午餐、鬆餅、咖啡及飲品，而地下一樓提供正餐與葡萄酒，Slow Garden在首爾、大邱等地共有七家連鎖店，受歡迎的程度可見一斑。

Slow Garden空間寬敞，是一處讓人感到舒適的地方，店內規劃了四種用餐空間，其中包含戶外座位，桌子與桌子之間的距離寬敞，可以和朋友舒舒服服地話家常。

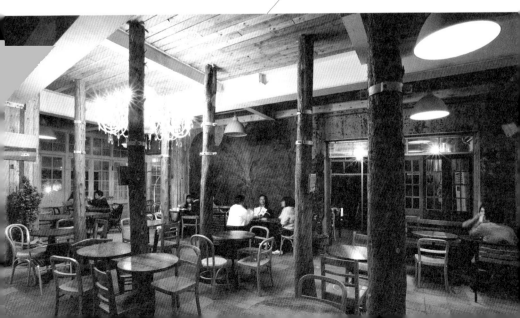

Dodo&套餐　Dodo&套餐內含漢堡排、起司片、雞蛋、雞胸肉、培根、沙拉與咖啡，分量足夠且美味可口。

結合韓式與歐式建築風格
Dodo &

踏進店內，會發現許多老舊器物的蹤影，甚至懷疑這些物品究竟什麼時候會派得上用場，像是已淘汰的電視、電風扇、古典燈具及油漆剝落的五斗櫃，但這些又像是某人心愛的收藏品，經過精心擺設陳列出來的。這裡是一家咖啡館，店內一角有一台黑色的烘豆機，另一邊則是忙著製作美味的餐點與點心。

從以上種種描述可以看出，Dodo&將各種元素聚在同一個空間內，就連外觀也不例外，融合了韓式與歐式建築特點，經過的路人也不由得對其行注目禮。看你是喜歡韓式傳統建築的風格，抑或古典、復古的氣氛，還可任君挑選座位，全憑客人喜好而定。

在Dodo&非嘗不可的餐點是Dodo&套餐，餐點包含新鮮沙拉、漢堡排、雞胸肉、培根等，內容物偶爾會因為季節的不同而稍有變化。若到三清洞散步，這裡的悠閒自在氣氛肯定讓你滿心歡喜，別忘了來Dodo&享用美食，讓眼睛與嘴巴同時獲得滿足，絕不枉費來此一趟。

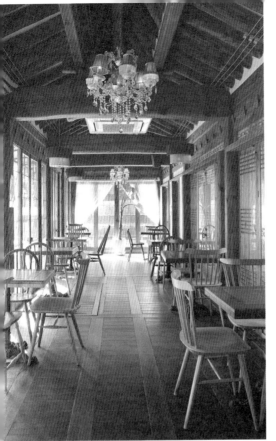

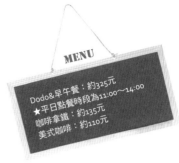

MENU

Dodo&早午餐：約325元
★平日點餐時段為11:00～14:00
咖啡拿鐵：約135元
美式咖啡：約110元

map

······

7.

地址 首爾市鐘路區昭格洞119-1
電話 02-737-7236
營業時間 10:00～22:30（一～四、日）
　　　　　10:00～23:30（五、六）
停車場 代客泊車服務　網路（wifi）有
吸菸區 設有戶外座位
網址 www.dodon.kr

與三清洞寧靜的氣氛很搭的韓式裝潢風格，
簡約的設計搭配原木家具，營造出溫暖、閒
適的氣氛。

使用Dodo&自行
炒焙的咖啡豆煮
成的咖啡拿鐵。

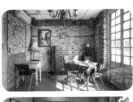

花椰菜濃湯
（季節性餐
點）專為減
肥中的女性
提供的健康
湯品，隨餐
附贈土司。

咖哩牛肉套餐 將蔬菜與日本咖哩粉混合燉煮，由於添加了辣椒乾，香中帶點辣勁，讓人一口接一口。隨餐附的飲料有美式咖啡、可樂、汽水供選擇。

一頓蘊含媽媽愛心的午餐

Café Spring

小心翼翼推開一扇斑駁點點的白色木門進入店內，充滿著溫馨、寧靜的春天氣氛，可以猜想出這裡以前或許是一處民宅，早在孝子洞出名之前，Café Spring就已經佇立在這裡了。初期營業時，二樓是一家文具店，後來文具店搬遷後，咖啡館也就自然而然地合併二樓的空間。Café Spring是後來才改的名字，從店裡窗邊的娃娃，以及擺在二樓走道上的老舊打字機，都能充分感受到店名所帶來的春天氣息。

平日的早午餐時段是中午十二點到下午兩點，共有三種餐點可供選擇，分別是咖哩、三明治與帕尼尼，每道餐點都充滿媽媽的愛心，總是可以讓人安心享受，凡是單點飲料，店家會附上一小塊布朗尼蛋糕，這是一道會讓人一再想起的甜點。此外，還有老闆獨家調配的蜂蜜葡萄柚茶與蜂蜜檸檬茶，由於廣受好評，因此也以罐裝型態販賣。

 8.

地址 首爾市鐘路區通義洞35-11
電話 02-725-9554
營業時間 11:00～22:00，遇假日公休
停車場 無　網路（wifi）有
吸菸區 無
網址 www.cafe-spring.com

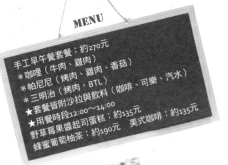

店家每隔一到兩個月就會舉辦小型展示會，主要是幫忙新銳作家打打知名度，風格並沒有限制，只要求攝影、插畫的主題要適合咖啡館，對此有疑問、想了解近期展示內容的話，可以到店家網頁查詢。

野草莓果醬起司蛋糕，使用奶油起司搭配店家自製的野草莓果醬，口感綿密又香甜。

蜂蜜葡萄柚茶，葡萄柚切片後先以適當比例的蜂蜜和砂糖浸泡，這是Café Spring最具代表性的飲料。

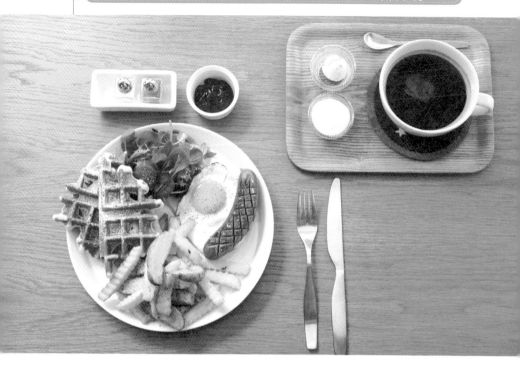

B612早午餐 套餐內容包含由店家親調麵糊烤成、金黃色的鬆餅,以及煎蛋、香腸(或培根)、嫩芽蔬菜與薯條,飲料三選一,有美式咖啡、可樂與汽水。

小朋友的遊園地
B612

就在孝子洞咖啡街接近盡頭之際,赫然出現一家有明顯的黃色遮雨棚的B612咖啡館。店名乍聽之下有點像一種暗號,但實際上是取自小說《小王子》,小王子的居住地正是B612星球。店家佔地不大,是一處小小的空間。

了解關於店家的各項細節後,便能發現原來處處都可以見到小王子的蹤影,譬如說黃色,讓人聯想到小王子的一頭金髮,地板的設計表現出宇宙的樣子,窗戶則繪有小王子居住的小星球。店內設計成居家、辦公室、餐廳等的裝潢風格,大大的書架上陳列了各種書籍供客人閱讀,有小說、雜誌、漫畫,也可以說這裡是Books Cafe。這裡有讓人放鬆的音樂,桌子間的距離也滿寬敞的,適合坐下來靜下心看書,或把工作帶來這裡做。

B612提供的義式濃縮咖啡最基本都有2 shot,咖啡杯比手掌還大,一個人大概喝一杯就很足夠,並不需要再續杯。

這間咖啡館是由一家裝潢設計公司所經營，裡頭的裝潢與家具都不落俗套，來這邊欣賞家具與裝潢也是樂趣之一。多數的家具上都貼有價格標籤，是販售的商品，若對此地的裝潢、家具有疑問，都可以隨時向店員請教！

冰淇淋鬆餅，
冰淇淋是店內
自製的。

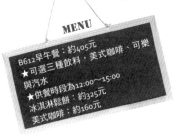

 map

9.

地址 首爾市鐘路區通義洞4
電話 02-733-0612
營業時間 11:00～22:00
停車場 無
網路（wifi）有
吸菸區 無

分量多的美式咖啡，義式濃縮咖啡最基本都有2 shot，附上蛋白霜馬林糖。

Place
04

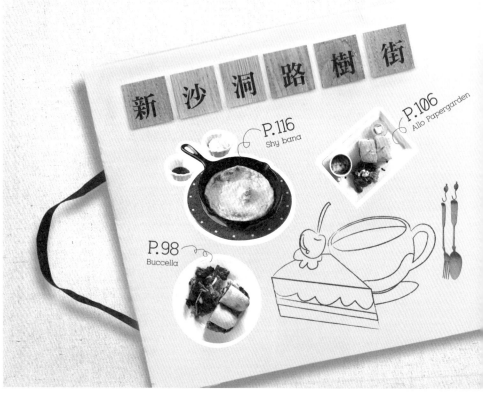

新 沙 洞 路 樹 街

Buccella · Lodon Tea · O'HEYA
Janes Picky Pizza · Allo Paperdarden
Dining Tent · Cork for Turtle · Maurinas
Shy Bana · Serial Gourmet

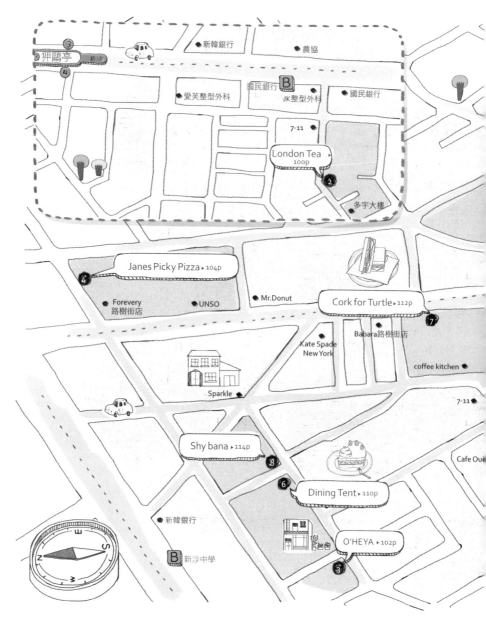

新沙洞路樹街早午餐地圖

新沙洞路樹街是一條聚集了對流行趨勢敏感的潮男潮女的地方，長長的街道上布滿了咖啡館、服飾店與各種餐廳，這裡好逛又有許多美食，是最受年輕男女歡迎的地方之一。

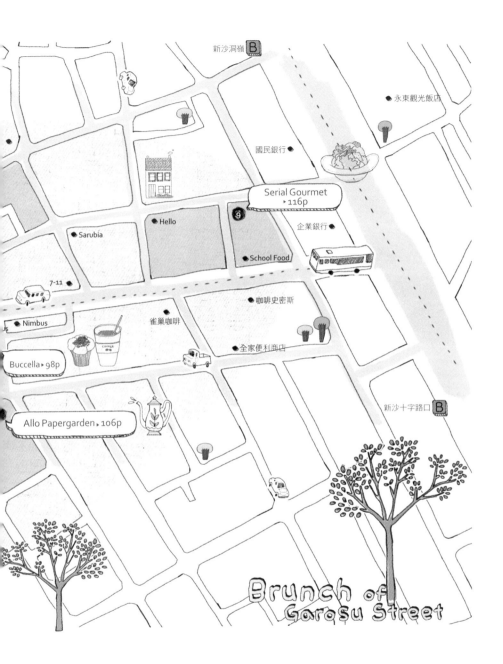

近來路樹街的小巷弄中出現了五花八門的咖啡館，形成了咖啡商圈，也多了「路樹巷弄」的稱號。這些咖啡館提供琳瑯滿目的餐點，以滿足饕客們的需求。不妨前往路樹街，逛街逛累了就能鑽到巷弄中的咖啡館小歇一番。

> 牛柳三明治 在薄切的牛肉片上刷上特製的醬汁烤熟後，夾在義大利拖鞋麵包中間，並淋上兩種特製醬料，凡是點三明治都有附新鮮沙拉。

想吃義大利拖鞋麵包做的三明治，來這裡準沒錯！

Buccella

Buccella是拉丁語，意指「分享簡單的小麵包」，這家咖啡館成立於2008年，位於首爾新沙洞路樹街上，至今在首爾、釜山各地已有六家分店。Buccella成功的秘訣不是別的，而是麵包，店內所賣的三明治是使用店家手工發酵，出爐三十分鐘內的義大利拖鞋麵包所做成的，口感彈牙。十餘坪的店內共設置了七張桌子，總是座無虛席。平日的午餐時段就已大排長龍，往往得先在店門口的椅子上等，週末更不必說了。三明治的口味依照主料的分別，共有

七種可供選擇，有火腿、雞肉、鮭魚、蝦子等口味，每一種口味受歡迎的程度都很平均，若硬要說出店裡的招牌，算是牛柳三明治，牛肉烤熟後加上店家特製的烤肉醬，吃起來鹹香鹹香的，跟麵包非常對味。店家免費提供以用剩的麵糰烤出來的麵包，前來喝咖啡的客人也可以盡情享受，真正落實「Buccella」的含意。依照季節，還提供季節性湯品，以料多味美聞名。✗

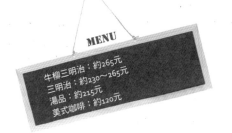

map
......
1.

地址 首爾市江南區新沙洞534-22
電話 02-517-7339
營業時間 11:00～23:00，遇假日公休
停車場 有　網路（wifi）無
吸菸區 設有戶外座

加入文蛤、培根、馬鈴薯、干貝的奶油濃湯，這道湯品對韓國人來說有點陌生，但跟三明治是絕妙的搭配。

店內巧妙排列了七張桌子，感覺像是跟朋友組成的秘密基地，燈光偏昏暗，氣氛很適合跟三五好友談天說地。

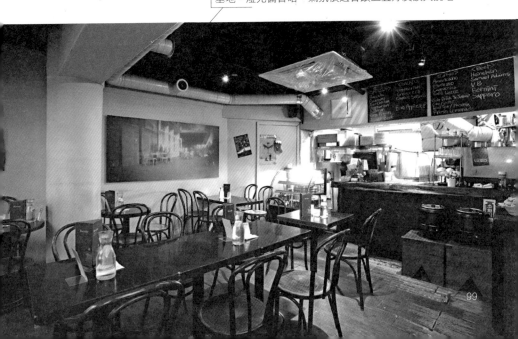

99

煙燻鮭魚歐姆蛋 歐姆蛋內含大片的煙燻鮭魚、酸奶油、茴香、炒蔬菜，蛋皮軟嫩滑口，調味上搭配得宜。飲料需另外加點。

讓一天開始的第一餐
London Tea

位於黎泰院的London Tea，可說是早午餐咖啡館的鼻祖，後來在新沙洞與狎鷗亭的岔路上開了第二家店。總店的面積較小、富有個性，第二家店的空間較為寬闊，裝潢風格較復古，給人舒適安閒的氛圍，早午餐的餐點比較多樣，晚餐的餐點也比黎泰院總店豐富，除了有三、四道餐點相同以外，其餘都是主廚經過苦思、研究之後才新增的。

新沙洞店以家常料理為主力，且經常變換菜色，這也是店內的特點之一，目的是希望讓前來用餐的客人能夠吃到像媽媽或姊姊煮的料理，且非千篇一律、由中央廚房提供的固定口味。

加上注重擺盤與顏色搭配，色彩豐富的餐點看起來讓人食指大動，例如：呈現完美半月型的歐姆蛋，即使是土司的擺盤也不馬虎，好像在盤子上作畫揮灑一般，精心擺放的煎餅擺盤也是巧緻得讓人不忍心吃掉，一日之際始於晨，London Tea的早午餐肯定讓你吃到渾然忘我。

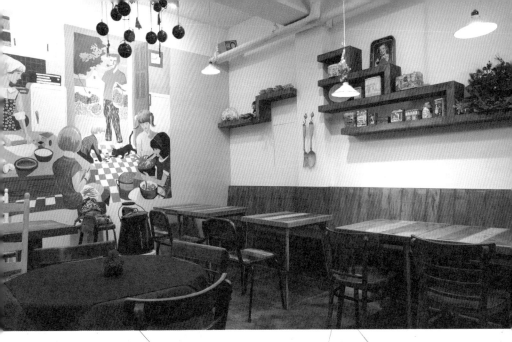

樸素簡約的原木家具營造出溫馨的氣氛，店內的裝飾品都是老闆精心蒐羅而來的，壁畫則是在好友的幫忙下完成，主題是鄉下某個和樂融融家庭的用餐時間，充分反應出London Tea追求的味道與氣氛。

MENU

煙燻鮭魚歐姆蛋：約460元
甜南瓜地瓜濃湯：約245元
肉桂煎餅：約405元
美式咖啡：約110元
★需另加10%VAT（附加稅）

map
2.

地址 首爾市江南區新沙洞566-14
電話 02-514-2660
營業時間 10:00～22:00（二～五）
　　　　 10:00～19:00（六、日、假日）
　　　　 每星期一、節日公休
停車場 有　　網路（wifi）有
吸菸區 無
臉書 www.facebook.com/londonteasinsa

香味四溢的甜南瓜地瓜濃湯，起鍋後加入奶泡、楓糖與烤杏仁。

肉桂煎餅，香蕉和香草糖漿一同煎過，擺盤時加入龍舌蘭、奶油、核桃，濕潤潤的口感別有一番風味。

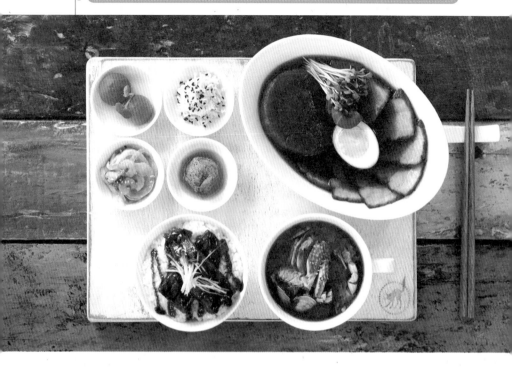

今日角煮特餐 店家改良日式家常菜,加入豬肉、蘿蔔、蒟蒻等食材烹製而成的角煮與鰻魚蓋飯,隨餐附有日式味噌湯與四碟小菜。

超級下飯的日式午餐

O.heya O'HEYA

色調柔和的家具與精緻的裝飾品營造出舒適的氣氛,O'HEYA是日語房間的意思,取這個名字是希望前來用餐的客人能像到朋友家玩般輕鬆自在。午餐點餐時段為中午十二點到下午兩點,有兩種套餐,每日各限二十份,週末客人更是絡繹不絕,造訪前最好先和店家確認有無空位。店內提供的兩款午餐是店主人過去在日本生活時喜愛的食物,在韓國開店後,以韓國的方式重新呈現。

今日角煮特餐是一種日式燉豬肉的料理,鹹鹹甜甜的非常下飯,隨餐附上的鰻魚蓋飯更是令人垂涎。今日沙拉套餐內含大分量的沙拉,對於減肥的人算是首選餐點。兩種套餐皆附四碟小菜,依星期的不同,有涼拌海鮮、醃蕃茄、烤明太子、燉南瓜、糖地瓜等菜色輪流替換,量小而精緻,每道菜都能看出店家的用心。✗

map
3.

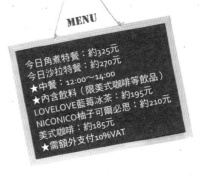

MENU

今日角煮特餐：約325元
今日沙拉特餐：約270元
★中餐：12:00～14:00
★內含飲料（限美式咖啡等飲品）
LOVELOVE藍莓冰茶：約195元
NICONICO柚子可爾必思：約210元
美式咖啡：約185元
★需額外支付10%VAT

地址 首爾市江南區新沙洞525-5
電話 070-7613-6610
營業時間 12:00～14:00（午餐）
　　　　18:00～22:00（晚餐），遇假日公休
停車場 有4個車位　　網路（wifi）有
吸菸區 設有戶外座位

今日沙拉特餐含一大碗沙拉、日式飯糰、味噌湯及四碟小菜，沙拉分量很多，填飽肚子綽綽有餘。鮮榨藍莓製成的藍莓冰茶，以及使用柚子、乳酸菌製成的柚子可爾必思味道也是一絕。

以白色、黑色、粉紅色營造出低調、溫馨的感覺，欣賞擺在窗邊與桌上的精緻裝飾品也是一番樂趣。

給女孩們的迷你比薩

Janes Picky Pizza

在英國出生的Janes，過去苦思能夠讓女孩子不用顧忌體重大口吃比薩的方法，於是，迷你尺寸的Janes Picky Pizza就這麼誕生了。為了造福老是跟體重過不去的女性，Janes利用義大利全麥麵粉與豆粉做成比薩，降低了卡洛里也更健康。

迷你比薩只有手掌般大（15～21公分），種類繁多，有專為上班族準備的「早晨比薩」，以及香辣過癮的「醒酒比薩」，因為分量較少，即使同時點好幾種口味也不覺得有負擔，跟朋友一起分享更是再好不過。店裡還有各種沙拉、低脂冰淇淋、湯品，加起來共有五十餘種。

倘若男性朋友受女性朋友的邀約而來，見到分量小的迷你比薩也許會失望萬分，針對這點店家也早已做好準備，店內另有男朋友比薩，大小足足是迷你比薩的三倍大。這裡的套餐也是另一吸引人之處，店家充分掌握女性的心，備有光明正大套餐、狼吞虎嚥套餐及愧疚套餐，有趣的名字令人噴飯，一方面也佩服老闆的巧思。

map

4.

地址 首爾市江南區新沙洞547-5
電話 02-542-5354
營業時間 11:00～23:00
停車場 無　　網路（wifi）有
吸菸區 無
網址 http://www.janespickypizza.co.kr/mod/

豐盛套餐，內含三明治與副餐（雞蛋、培根、涼拌捲心菜、烤馬鈴薯四選一），看起來很豐盛，令人滿足。

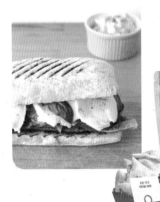

洞悉女性朋友內心世界的老闆，把店裡裝潢得簡單又不落俗套，中間的大餐桌可以讓一群朋友舉行派對。

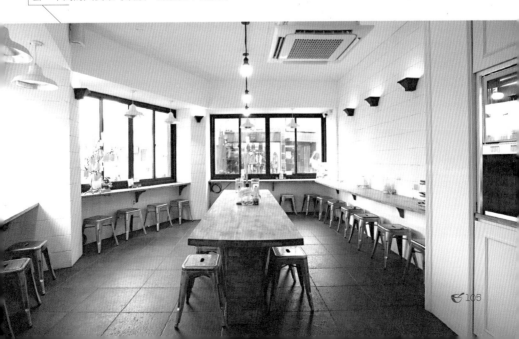

帕爾瑪芝麻菜貝殼通心粉 貝殼通心粉與帕爾瑪火腿相當搭，搭配芝麻菜一起吃，味道更升級，附有餐前麵包，卡布奇諾需加點。

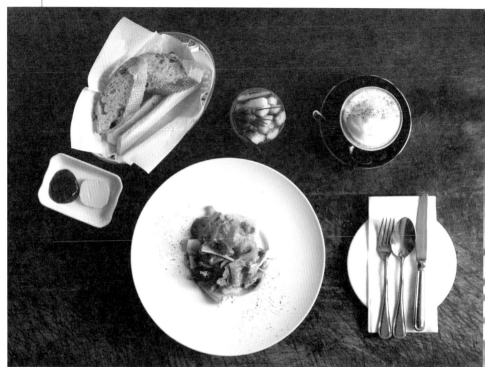

地址 首爾市江南區新沙洞520-9
電話 02-541-6933
營業時間 11:00～24:00，逢節日、
　　　　 員工旅遊公休
停車場 可代客泊車
網路（wifi）有
吸菸區 有吸菸區，戶外座位也可吸菸

map ‥‥ 5.

在輕鬆隨意的環境下用餐

Allo Papergarden

Allo Papergarden店內的空間開闊寬敞，提供了舒適的用餐環境，店面外觀是以簡單的黑白兩色組成，實際走到店裡會不由得驚嘆，原來室內的可看性這麼高，有別於Allo Papergarden狎鷗亭店（一號店）採用原木家具表現出自然復古的氛圍，這裡的裝飾元素比較冷調一些。讓店家自豪的是，走進店內就能一眼看到的挑高天花板，接著會發現耀眼的吊燈、將陽光整個導入的大落地窗、設計不一的餐桌及散發復古風的擺飾，這麼多精彩的裝飾元素實在無法一言蔽之。

Allo Papergarden由住家改建而成，擁有著風格各異的空間，每個空間都精心搭配了合適的照明設備，一樓規畫成座位區與烘焙廚房，二樓除了有進行餐點烹調的廚房外，還有一個團體座位。這裡的廚房屬於半開放式，可以看到廚師們忙進忙出的身影，光是聞到讓人垂涎三尺的香味，幸福感便油然而生。

三明治套餐，副餐的湯品與沙拉的菜色都不一，三明治的餡料一半是火腿肉，另一半是蟹肉。

雞腿義大利燉飯，內含烤雞腿與義大利奶油燉飯，味香滑嫩。

卡布奇諾上覆蓋著綿密的奶泡。

MENU

帕爾瑪芝麻菜貝殼通心粉：約515元
Allo套餐：約430元
雞腿義大利燉飯：約515元
美式咖啡：約190元
卡布奇諾：約215元
拿鐵咖啡：約215元
★需額外支付10%VAT

可以求得姻緣的特殊料理

店內的早午餐和午餐餐點多達十餘種，最具代表性的餐點有Allo套餐、炒飯類及義大利菜。餐前麵包都是店家一大早現做的，有不少客人為了買到剛出爐的麵包，一早就來排隊，以獨家秘方製作的甜點亦遠近馳名。還有，許多為了覓得佳偶的男女會選在此地見面聯誼，聽說成功機率非常高。

走進店裡別有一般天地，與店面的感覺很不一樣，兩張桌子、大落地窗、挑高的天花板引人注目。店裡擺放了美麗的擺飾品及家具，欣賞這些布置也是一番樂趣。

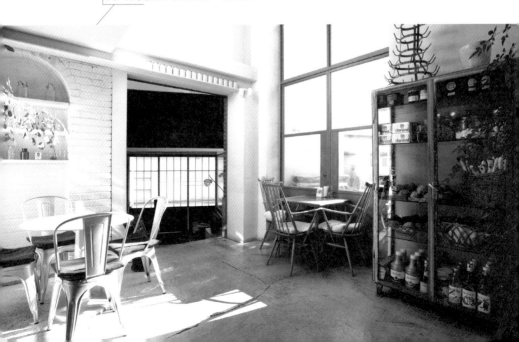

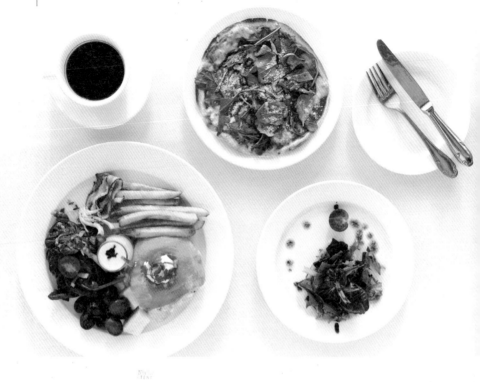

> **皇家早午餐** 英倫風早午餐，在烤得酥香的馬芬上放上炒蛋，再擱上煙燻鮭魚，搭配莎莎醬與芥末醬一起吃會更開胃，隨餐附芝麻菜比薩、沙拉與美式咖啡。

在帳棚裡享用美食

Dining Tent

一位熱愛山脈的廚師打造的歐洲小酒館；Dining Tent原本是登山用語，意指艱辛地翻山越嶺後，能以美食美酒慰勞疲累身心的空間，店主人希望每個人在此地都可以得到放鬆，這就是創店的理念。橫掛在店內天花板上的白色帳棚是店家親手製作的，給人身在郊外帳棚裡的錯覺，用餐時竟有一股莫名的興奮之情。

年輕的老闆出身於法國藍帶廚藝學院，因

此店裡的食物走法國菜路線，不過為了迎合韓國人的口味，有稍稍做了一些改良。每天有限量二十五份的超低價商業午餐（約245元），包含義大利麵、飯、沙拉、芝麻菜比薩，若沒有事先點餐，恐怕得排隊一陣子，另一項優惠則是主廚為了宣傳自家餐廳，每個月會特別推出一至兩道料理，並且附贈葡萄酒，適合慶祝紀念日時前往。

橫掛在天花板上的白色帆布，自然垂下的線條相當柔和，營造出在帳棚內的感覺，室內的色調採用溫暖的木頭原色色調，是一個富有安閒氛圍的空間。

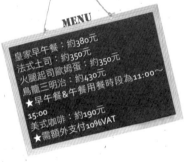

MENU

皇家早午餐：約380元
法式土司：約350元
火腿起司歐姆蛋：約350元
烏籠三明治：約430元
★早午餐&午餐用餐時段為11:00～15:00
美式咖啡：約190元
★需額外支付10%VAT

map
6.

地址 首爾市江南區新沙洞525-13 JinWoo
　　 大樓1樓
電話 02-3444-1533
營業時間 11:00～01:00（一～六）
　　　　 11:00～22:00（日）
　　　　 下午茶時段15:00～18:00
停車場 可代客泊車
網路（wifi）有
吸菸區 無
推特 twitter.com/diningtent

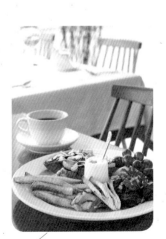

法式土司，把烤過的香蕉放在有嚼勁的法國棍子麵包上，吃進嘴裡時，可感受到滿滿的肉桂香氣。

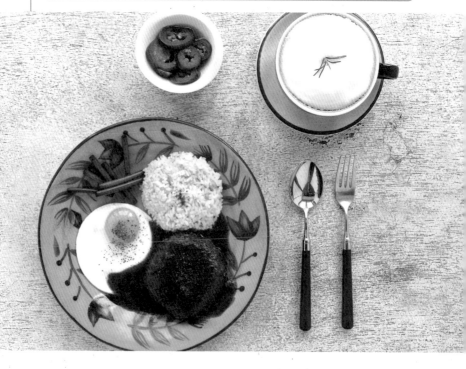

東京風早午餐 用來製作漢堡肉的澳洲牛肉，在打成絞肉前先以波爾多葡萄酒醃過。這道料理保留了漢堡肉特有的肉香，咖啡需另外點。

為了放慢腳步的客人所準備的美食

Cork for Turtle

以《伊索寓言》中的龜兔賽跑為主題的Mug for Rabbit與Cork for Turtle，位於一樓的Mug for Rabbit主要是為了來匆匆去匆匆的客人所設立的咖啡館，而二樓的Cork for Turtle則是為了放慢腳步，來此地用餐與享受葡萄酒的客人，用高檔來形容這家店恐怕不太妥當，倒不如說讓人聯想起西洋家庭裡的氣氛。店內分成三種不同氣氛的空間，有羅曼蒂克的白色空間、自然原木空間與多種原色空間。

店內使用當季盛產的食材，因此依照季節的不同會有些小變化，優點是可以品嘗到更多種食材的新鮮滋味。店內的人氣餐點有以城市名字命名的東京風早午餐與紐奧良農場早午餐，還有軟豆腐嫩芽綠色沙拉、地獄廚房沙拉等營養滿分的餐點。

店內多是年輕有朝氣的員工，所以不斷開發出新菜單與各種活動，像是Cork for Turtle會舉辦類似畫吉祥物等饒富趣味的活動，若有機會參加千萬不要錯過。 ✗

map 7.

地址 首爾市江南區新沙洞537-25 2樓
電話 02-548-7588
營業時間 12:00～02:00（一～六）
　　　　12:00～24:00（日）
下午茶時段 17:00～18:00（點餐時間）
停車場 可代客泊車　網路（wifi）有
吸菸區 只有較裡面的四張桌子不能吸菸

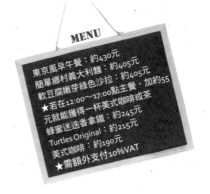
以橄欖油、蒜頭、培根烹煮的簡單鄉村義大利麵，味道稍辣，滋味鹹香。

以軟豆腐、嫩芽菜、杏仁做成的軟豆腐嫩芽綠色沙拉，很受對體重斤斤計較的女性顧客喜愛。

加入迷迭香與蜂蜜調配出的蜂蜜迷迭香拿鐵與Turtles Origianl咖啡，口感香甜，與韓國茶房賣的咖啡味道相似。

店內的氣氛，讓人彷彿身處某個歐洲家庭般，店家沒有刻意營造出某種氣氛，只想讓客人坐下來舒服地用餐。

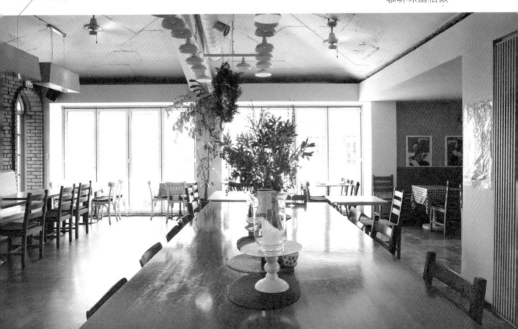

肉餅 將多種新鮮蔬菜與碎牛肉一起烤的料理，並加上蕃茄醬及洋蔥圈，副餐有涼拌捲心菜、豆子沙拉、起司通心粉、奶油牛奶麵餅、雞蛋泡泡芙。

美國南部的家庭餐廳

Shy bana

這是間非常特別的餐廳，在這裡可以品嘗到美國南部的家常菜。所謂美國南部的家常菜，是指過去原本居住在加拿大的法國人，後來被強制移民到美國南部地區後才開始吃的食物，用一般常說的印地安料理來解說或許比較好理解。因為混合了法國的香料及美國的香料，所以餐點的味道比較重，印地安料理的特色絕大部分都是烤箱料理。

Shy bana提供的印地安料理是其它地方無法品嘗到的，店裡主要的餐點有肉餅、雞鍋餅、熱香餅、軟殼蟹沙拉等。雖然只是家常菜，但店家以媽媽的味道與豪邁的分量自豪，而副餐的起司通心粉、麵包也非常受客人歡迎，獨特的香氣讓人吃了會上癮。店裡的貓王三明治，則是重現當年貓王喜愛的三明治口味，強烈推薦貓王迷前來品嘗。✗

map

....

8.

地址 首爾市江南區新沙洞525-23
電話 02-545-4281
營業時間 11:30～21:30（一月一日公休，
　　　　遇節日休兩天）
下午茶 15:00～17:30（六、日除外）
停車場 可代客泊車　網路（wifi）有
吸菸區 無

MENU

肉餅：約700元
熱香餅：約300元
沙拉：約310～460元
三明治：約215～300元
美式咖啡：約80元
★需額外支付10%VAT

放在平底鍋裡直接
烤的熱香餅，味道
很香，是店內的人
氣餐點，也叫作荷
蘭煎餅。

凡是點店裡新推出的菜色，或是把
照片上傳到臉書，就能獲得一份小
禮物——帽子，圖案是一隻喜歡花
的害羞猩猩「巴那」，目前店家正
規畫更多元的禮物內容。

踏入店內，彷彿來到美國
南部的餐廳般，店家希望
客人來此地都能放鬆心情
大快朵頤一番。

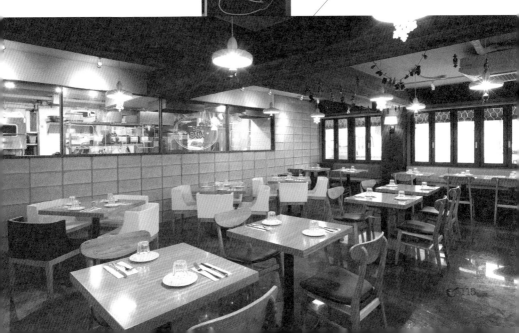

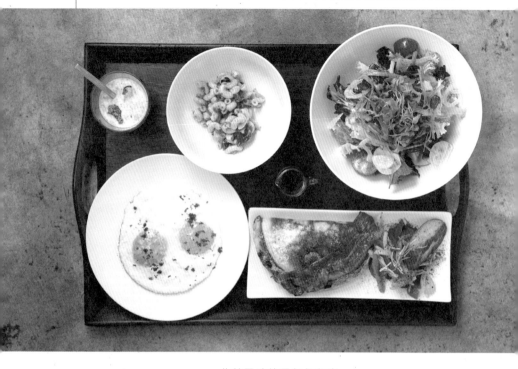

北美風味的早午餐餐廳

Serial Gourmet

Serial Gourmet位於新沙洞路樹街，生意非常好，餐廳主打燕麥美食，想品嘗北美風味的食物來這裡絕對不會失望而回。帶領這家餐廳的明星主廚Ramon Kim是上過電視的知名人物，他在加拿大生活過很長一段時間，也累積了許多豐富的料理經驗。由於北美有許多歐洲新住民，他們因為生活地區的改變，也將傳統的食物跟著做了一些變動。

店家為了保留住北美風味，努力在韓國尋找類似的食材，且依照季節的變化，也會跟著變動菜單，四季都能品嘗到各種美食，這也是這家店的魅力之一。燕麥美食這個名字，凸顯出店家所要強調的餐點特色。凡是香辣路易斯安那州香腸、藍莓煎餅等四種套餐，都有附一小盤義大利麵、沙拉、燕麥、煎蛋及馬鈴薯，此外也有單點的餐點，像是四種義大利麵、墨西哥餅等等。✗

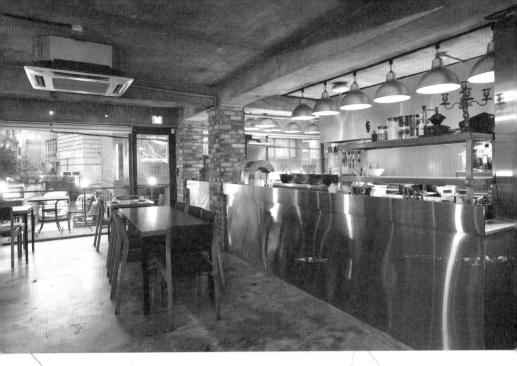

一走進店裡，開放式廚房隨即映入眼簾，這樣的設計可讓客人自然與廚師進行互動。照片是二樓的全景，店內為波士頓裝潢風格，有自由、舒適的感覺。

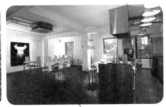

複製紐約俐落風格的三樓空間，整體為白色系，牆上掛了食材的照片當裝飾，頗具畫廊的感覺。

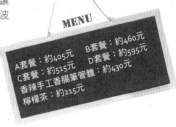

map
9.

地址 首爾市江南區新沙洞541-13
電話 02-540-0880
營業時間 11.00～22.30
下午茶時段 15:00～17:00
停車場 有　　網路（wifi）有
吸菸區 無

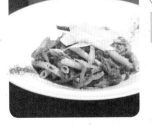

以店家自製的香辣香腸及頂級的帕馬森起司烹製而成的香辣手工香腸筆管麵，和以一整顆檸檬鮮榨的酸甜檸檬茶。

Place
05

狎 鷗 亭 & 清 潭 洞

The Page · My Ssong · L' atelier Tous les Jours
Oasis · Long bread · Guillaume

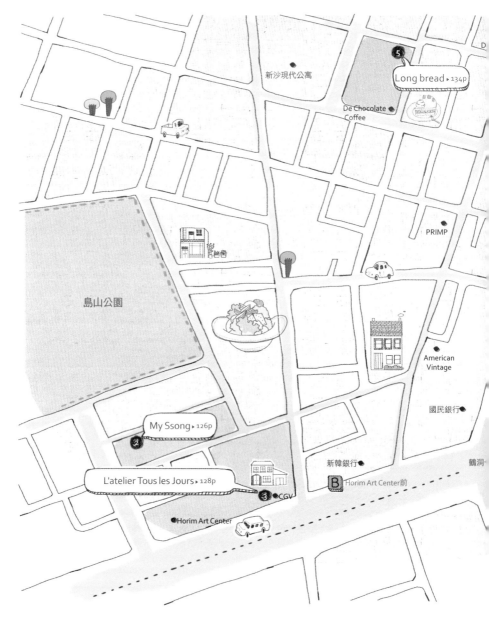

De Chocolate Coffee

Long bread ▸ 134p

PRIMP

新沙現代公寓

島山公園

American Vintage

國民銀行

My Ssong ▸ 126p

新韓銀行

鶴洞

L'atelier Tous les Jours ▸ 128p

Ⓑ Horim Art Center前

③ CGV

●Horim Art Center

狎鷗亭&清潭洞早午餐地圖

隨處可見高級進口車，咖啡館裡代客泊車的服務生拿著鑰匙在路上走著，舉止優雅的客人推開門走進店內，只要提到狎鷗亭和清潭洞，腦海裡總會不自覺地聯想起以上的畫面。雖然意味著這一區屬於精華地段，不過最近出現越來越多價格親民且平

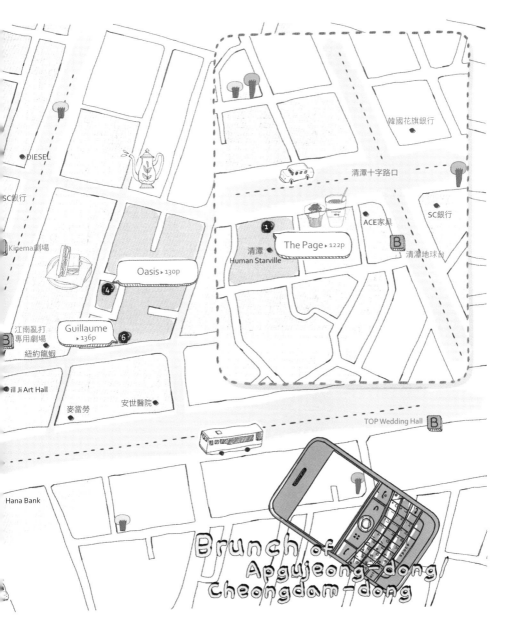

易近人的咖啡館，像是島山公園一帶、狎鷗亭羅德奧街、清潭洞Designer Club的早午餐咖啡館，如雨後春筍般林立，提供一流的服務與美食。

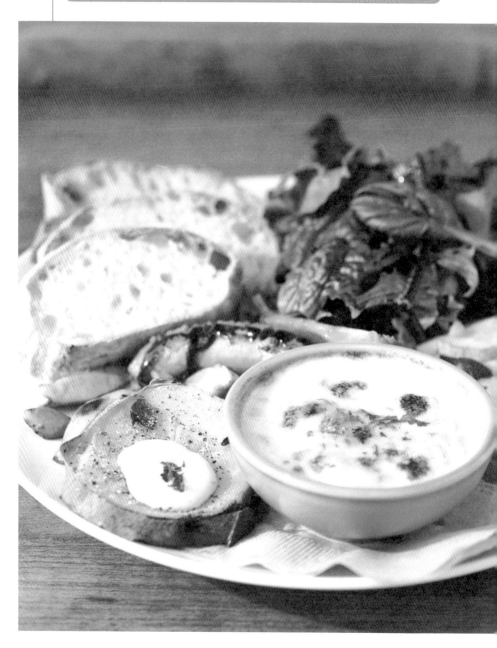

迷你焗烤早午餐 內含蔓越莓、無花果與核桃製成的法國鄉村麵包，以及加了馬鈴薯、香菇、香蒜醬做成的焗烤和沙拉。

map ····· 1.

地址 首爾市江南區清潭洞5-25 Human
　　　Starville 1樓

電話 02-546-7293

營業時間 09:00～23:00

停車場 有（需付費）

網路（wifi）有

吸菸區 有

迎合韓國人口味的早午餐

The Page

The Page 是家位於清潭洞的超人氣早午餐咖啡館，上午十一點店內就已經座無虛席了。從餐桌到牆面皆以原木打造，寬敞的店內餐桌排列整齊，天花板則為挑高設計，這些裝潢細節透露出高貴與氣派。餐桌之間的距離夠大，絲毫不會受到隔壁桌的影響，客人可以放心地與朋友交談，這也是這間店最大的優點之一。四根大柱子座落在店內四個角落，上面獨特的彩繪圖案不由得令人眼睛為之一亮。

The Page 餐點的特色為混搭風，為了迎合韓國人的口味有做了一點小改良，店內提供七種早午餐餐點，有麵包裡夾了韓式烤肉的烤肉麵包早午餐，以及將馬鈴薯沙拉放在馬鈴薯麵包上面，最後淋上法式沾醬的馬鈴薯早午餐，還有迷你焗烤早午餐。這些餐點都是店家為了迎合大眾的口味，不斷努力後所開發出來的。

馬鈴薯早午餐，加入馬鈴薯製成的麵包，上頭放
了馬鈴薯沙拉及淋上法式沾醬，配菜有南瓜、香
腸、香菇和蔬菜沙拉。

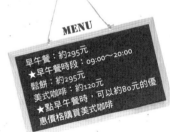

烤肉麵包早
午餐，在烤
得酥脆的麵
包裡夾入韓
式烤肉、香
菇及沾醬。

不停運作的烤爐，對美食的自負

The Page 店內所有的餐點都是自製的，由此可
見店家對美食的自負，從早上七點半開始，便
開始烤麵包，除了早午餐外，也有販賣麵包、
蛋糕和巧克力，這些都擺在櫃臺，客人可以從
開放式的廚房看到烤麵包及製作餐點的過程，
間接刺激了食慾。

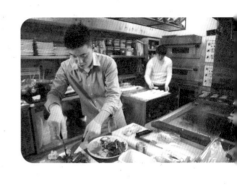

Check
Point

The Page店內的咖啡大致分為兩種，若
是點要搭配早午餐的美式咖啡，為了
讓客人的味蕾不受咖啡影響，咖啡會
沖泡得較淡一些；若是單點咖啡，則
會沖泡得濃一點，讓客人品嚐咖啡最原
始的味道。搭配早午餐點選飲品時，可享優惠
價，千萬別忘記！

一進入店內，會先被店內寬敞的用餐空間
與挑高的天花板所吸引。由於廚房是開放
式的，因此可看到餐點的製作過程。

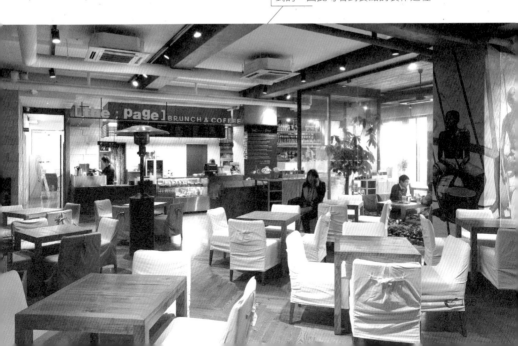

美式風格餐廳
My Ssong

My Ssong是家重現紐約街頭早午餐的餐廳，店主人是一對年輕夫妻，大概是受到他們年輕有朝氣的影響，店裡也顯得非常朝氣蓬勃。他們堅持用餐的空間一定要令人放鬆，所以在裝潢時，捨棄使用能夠帶來視覺效果的裝潢及較深的顏色，以白色作為主色調。餐桌給人復古的感覺，精巧的裝飾品則有畫龍點睛的效果。

這裡的餐點都是一些能讓人大快朵頤的家常菜，像是店內的招牌Fish&Chips，就是白嫩的炸魚條搭配酥脆好吃的薯條，還有紐約風的起司堡、以各種健康食材做成的三明治等等。雖然都是常見的餐點，但My Ssong利用特有的方式來呈現，為了保留食物的原味，堅持以最自然的方式進行烹調。這裡的點心也很受歡迎，像是紅色天鵝絨蛋糕、健康養生的Mommy's misu ade等，用餐後不妨點來嚐嚐。

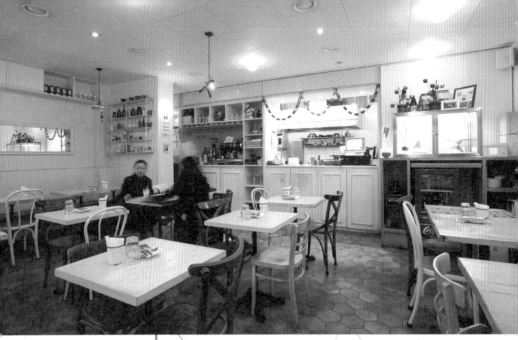

室內以白色與咖啡色為主，試圖營造出家庭般溫馨、舒適的空間。復古的吊燈與各式裝飾小物具有畫龍點睛的效果。

MENU

Fish&Chips：約445元
紅色天鵝絨蛋糕：約185元
手釀蘋果酒：約190元
Mommy's misu ade：約160元
美式咖啡：約160元
＊需額外支付10%VAT

My Ssong店內的人氣點心紅色天鵝絨蛋糕，以蘋果醋、可可粉製成。

Mommy's misu ade，是由住在慶州的親戚使用黑豆、黑芝麻、大麥、玄米等磨成的養生飲料，食材會依季節而有些變動。

map
2.

地址 首爾市江南區新沙洞650-17
電話 02-518-0105
營業時間 10:00～22:30，遇節日公休
停車場 可代客泊車
網路（wifi）有　吸菸區 無
臉書 http://www.facebook.com/cielssong
網址 www.cielssong.co.kr

127

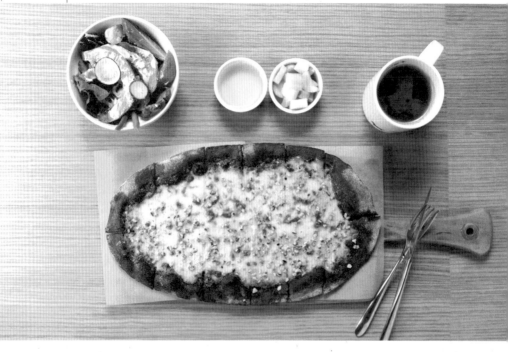

麵包店與文化的相遇
L'atelier Tous les Jours

走進清潭CGV（複合型空間，裡頭有電影院，舊Cine City），麵包剛出爐的香味迎面撲鼻而來，正當看見熟悉的Tous les Jours招牌，心想原來是麵包連鎖店時，猛然發現店名並不一樣，而是寫著L'atelier Tous les Jours，原來這裡是Tous les Jours延伸出來的店，以正統的歐洲方式製作麵包，每天都有新鮮出爐的麵包。

從原先只賣麵包的框架跳脫，將店面打造成結合電影、流行的複合空間，由於隸屬於同公司的Bibigo、Twosome也設在此地，從咖啡、點心到正餐應有盡有，可依個人喜好選擇餐點。店內主要提供麵包、點心，以及在正統的義大利火爐內烘烤的比薩、三明治，其中法籍廚師以天然發酵種直接進行發酵的歐式健康麵包，與多種口味的窯烤比薩是此地必譽的美食。更享受的是，店內所有食物都可以帶進電影院，這點千萬別忘記。

 ····· 3.

地址 首爾市江南區新沙洞651-21
　　　CGV清潭Cine Ciry 1樓
電話 02-512-0692
營業時間 07:00～23:00
停車場 可代客泊車　網路（wifi）有
吸菸區 設有戶外座
網址 www.tlj.co.kr

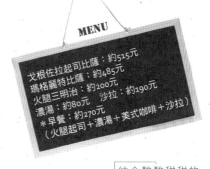

MENU

戈根佐拉起司比薩：約515元
瑪格麗特比薩：約485元
火腿三明治：約200元　　沙拉：約190元
濃湯：約80元　　沙拉：約190元
＊早餐：約270元（火腿起司＋濃湯＋美式咖啡＋沙拉）

結合酸酸甜甜的
自製蕃茄醬、水
牛莫扎瑞拉起
司、羅勒製成的
瑪格麗特比薩。

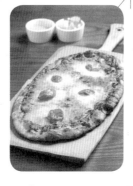

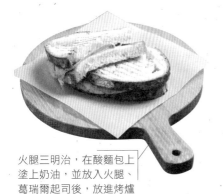

火腿三明治，在酸麵包上
塗上奶油，並放入火腿、
葛瑞爾起司後，放進烤爐
內烤到酥脆。

店內具備義大利烤爐，隨時都可以在
L'atelier Tous les Jours嘗到新鮮出爐的麵
包。沙拉吧中也有好幾種沙拉，可以搭配
著一起吃。

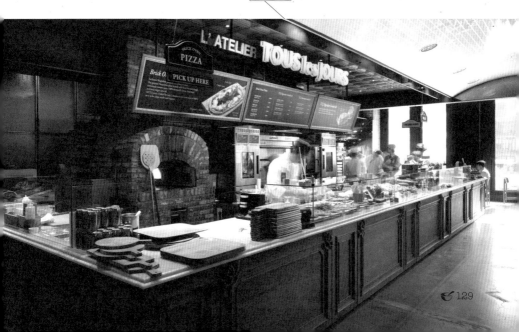

班尼迪克火腿 Oasis店內的特色餐點，搭配的荷蘭醬是以正統方法製成，配料還有水煮蛋白（半熟）及火腿。特調薑汁啤酒需另外點。

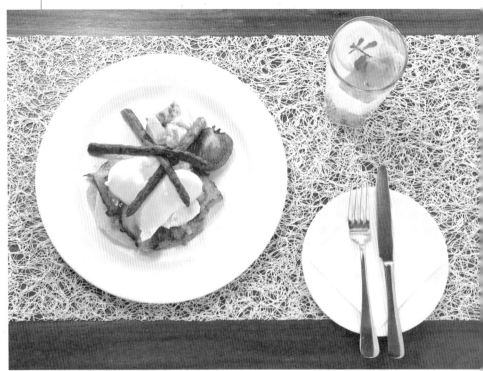

 4.
地址 首爾市江南區清潭洞88-5英大樓1樓
電話 02-548-8859
營業時間 08:00～23:00（一～六）
　　　　08:00～19:00（日）
　　　　假日公休
停車場 可代客泊車
網路（wifi）有　吸菸區 無

城市中的綠洲，靜謐的咖啡館

 Oasis

在眾多餐廳林立的清潭洞附近，一家美麗的早午餐咖啡館隱身在巷弄裡，它沒有顯眼的招牌，甚至被埋沒在四周的建築物裡，在這都市叢林中，赫然發現了這片綠洲。踏入店內時，質感極好的餐桌、椅子、家具及富設計感的裝飾品其實並沒有令人非常驚訝，倒是裡面出人意料的寬敞空間及氣氛非常吸引人。店內被一片白色包圍，乾淨的牆面、簡約的木製餐桌與食物的顏色非常搭，據說這都是經過精心構思才決定的。

負責烹調早午餐的廚房刻意設在櫃臺之後，目的是不讓烹調食物的味道飄到用餐空間，這樣客人可以更專心地品嘗餐點。Oasis所提供的早午餐具有濃厚的澳洲風味，澳洲風味的早午餐強調使用新鮮食材、簡單的烹調方式、量大及營養均衡，此外，也有其它在受到多種文化圈的影響下所產生的特色餐點。

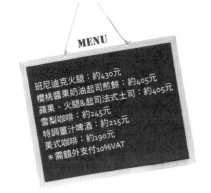

蘋果、火腿&起司法
式土司，法式土司先
烤過，搭配醃蘋果一
起吃，非常爽口。

櫻桃醬果奶油起司煎餅，
煎餅內加了起司，最後與
冰淇淋及各種醬果一起擺
盤。可同時嘗到醬果的口
感、柔嫩的奶油起司與甜
滋滋的冰淇淋在嘴裡融化
的滋味。

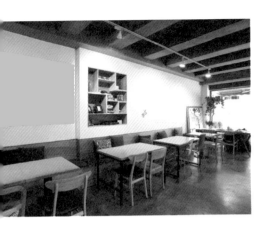

Oasis的獨家餐點

最受歡迎的餐點是班尼迪克蛋（鮭魚、火腿）、法式土司與煎餅類的餐點，或許會覺得有點奇怪，怎麼都是常聽到的餐點，但Oasis有獨家的製作秘訣，和同業相比，味道更勝一籌。所有餐點會使用到的麵包與蛋糕都是在店內現做，非常美味新鮮，這邊的餐點相當多樣化，加上分量足夠、味道又好，絕對能夠滿足饕客們對美食的要求。

以書本、咖啡杯裝飾的櫃子，非常有味道。

從入口看店內的全景，在Oasis烘焙坊新鮮出爐的美味蛋糕、餅乾與麵包就放在櫃臺，成了名符其實的展示櫃。

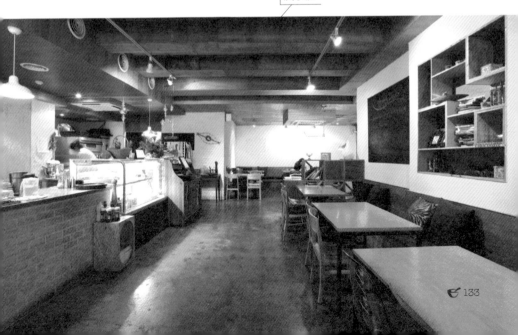

火腿起司&香蒜帕尼尼　帕尼尼搭配火腿、兩種起司，與蕃茄酸甜的滋味非常對味。濃湯、麵包與奇異果汁需另外點。

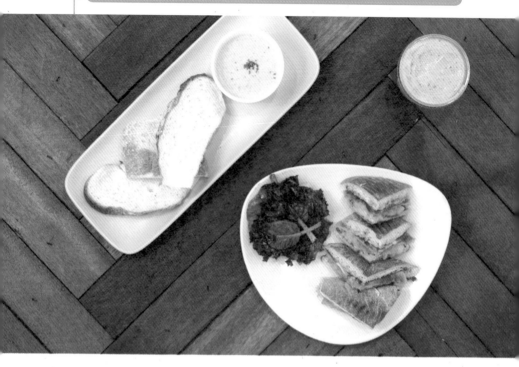

好吃又健康的三明治
Long bread

來到Long bread立刻被一股寧靜的氣氛包圍，讓人好像置身於圖書館般。這是家提供健康美食的咖啡館，已經有釋三店與江南店兩家分店，在狎鷗亭羅德路上的是第三家分店。無疑的，這裡是享受一頓美食與品嘗咖啡的好地方，早已是眾多女性顧客的口袋名單，而且考量到吃三明治容易沾到手，店家貼心地在店內一角設置了洗手台。由於店裡燈光明亮，特別適合「自拍族」，怎麼拍怎麼美。

Long bread這個名字讓人聯想起可愛的麵包店，提供最新鮮、健康的三明治與沙拉，所有用來做三明治的麵包、瑞可塔起司、香蒜醬都是店家自製的。尤其是瑞可塔起司沙拉，經常被當成減肥餐食用，也是店裡的人氣單品之一，其它還有像是季節性的果汁與每天都會更換的湯品。若是家人或同事一起前來聚餐，店內也有分量較多的套餐。✂

map 5.

地址 首爾市江南區新沙洞663-9 1樓
電話 02-511-1208
營業時間 10:00～22:00，節日當天公休
停車場 無　網路（wifi）有
吸菸區 有戶外座
網址 www.longbread.co.kr

MENU

火腿起司&香蒜帕尼尼：約205元
湯品&麵包：約120元
瑞可塔起司沙拉：約210元
柚子汁：約105元
奇異果汁：約115元
美式咖啡：約60元

店內的超人氣餐點瑞可塔起司沙拉，使用店家自製的瑞可塔起司及新鮮蔬菜，是沙拉中的極品。

懸吊在天花板上的燈是頗具巧思的設置，有畫龍點睛之效，充分營造出整體氛圍，凸顯出女性化的裝潢特質。

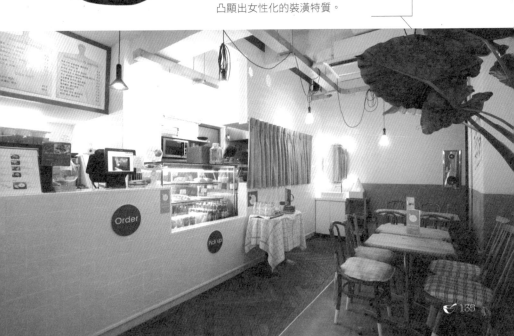

正統比利時鬆餅 週末的早午餐套餐，手工比利時鬆餅上加了杏子醬，味道清爽且帶點嚼勁，隨餐還有新鮮的水果沙拉。美式咖啡需另外點。

以正統法國方式烤出來的麵包
Guillaume

以品嘗道地法國麵包聞名的Guillaume，開店的理由也很另類，來自法國的店老闆奇擁‧迪耶皮班斯原是KTX的工程師，因太想念法國道地的麵包，在朝思暮想之餘便開了這家店。他認為韓國人對於道地的法國麵包多有誤解，決定從頭到尾依循正統的方法製作，大部分自製的麵包多採用有機食材，自然發酵後再放進烤爐裡火烤，味道非常香濃可口，點心也是不同凡響。曾在法國御苑擔任廚師的艾力克‧歐賽樂‧帕迪謝替英國伊莉莎白女王製作的皇家蛋糕，在這也能品嘗得到。

若好奇法國道地早午餐的滋味，強力推薦品嘗這裡的法式鹹派，以有機雞蛋做成的法式鹹派口感軟嫩且營養價值高，是店內非常受歡迎的美食，其它餐點還有可麗餅、土司等多樣的早午餐餐點。總之，若前來造訪Guillaume，很可能會對到底是要選擇麵包、點心還是餐點而拿不定主意，建議先做好功課再來吧！

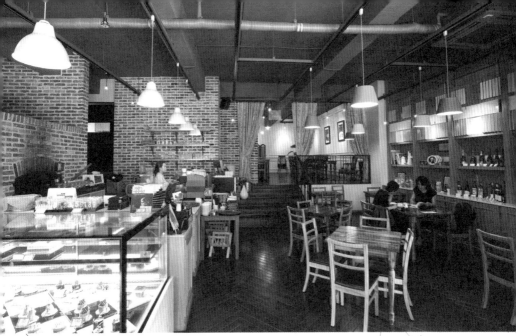

一進到店內便會聞到滿滿的麵包香，視覺上更是被五花八門的甜點給吸引住。充滿復古氣息的室內，讓人聯想到法式餐廳，找個位子好好坐下來，並且靜下心來品嘗道地的麵包與餐點，絕對是一個非常美好的經驗。

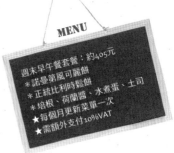

MENU

週末早午餐套餐：約405元
＊諾曼第風可麗餅
＊正統比利時鬆餅
＊培根、荷蘭醬、水煮蛋、土司
★每個月更新菜單一次
★需額外支付10%VAT

map

6.

地址 首爾市江南區清潭洞88-37
電話 02-512-6701
營業時間 10:00～24:00，遇節日公休
停車場 可代客泊車
網路（wifi）有
吸菸區 無
網址 www.maisonguillaume.com

週末早午餐套餐之一，以培根、荷蘭醬、水煮蛋、土司製成，是一種把荷蘭醬淋在水煮蛋上的食物。

曾出現在法國召開的G7高峰會議上的點心。這是曾經擔任過首席主廚的艾力克・歐賽樂・帕迪謝專為伊莉莎白女王創造出來的皇家蛋糕，細緻的口感與美麗的外觀是極品中的極品。

137

Place
06

黎 泰 院 & 漢 南 洞

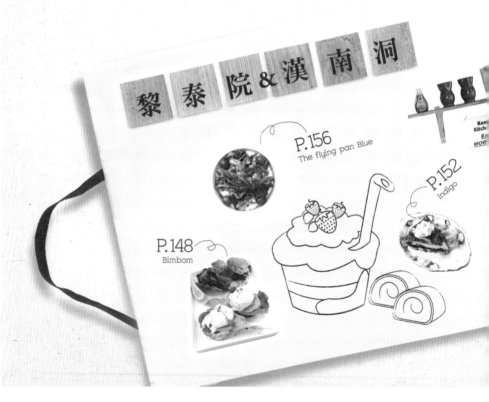

Pancake Original Story · Bimbom
Alice · Indigo · The flying pan Blue

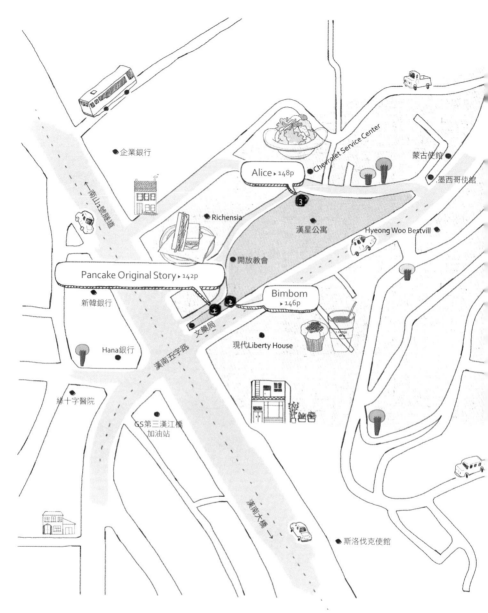

企業銀行

南山3號隧道

Alice ▶148p

Chevrolet Service Center

蒙古使館

墨西哥使館

Richensia

漢星公寓

Hyeong Woo Bestvill

開放教會

Pancake Original Story ▶142p

新韓銀行

Bimbom
▶146p

文藥局

Hana銀行

現代Liberty House

綠十字醫院

漢南五號路

GS第三漢江橋
加油站

漢南大橋 →

斯洛伐克使館

黎泰院&漢南洞早午餐地圖

由於黎泰院與漢南洞一帶設有各國的大使館，走在路上經常可以遇到外國人，因此這裡的飲食文化也比其它地區發達，充滿了異國料理，除了常見的美式、歐式以外，也有越南菜、印度菜與希臘菜。

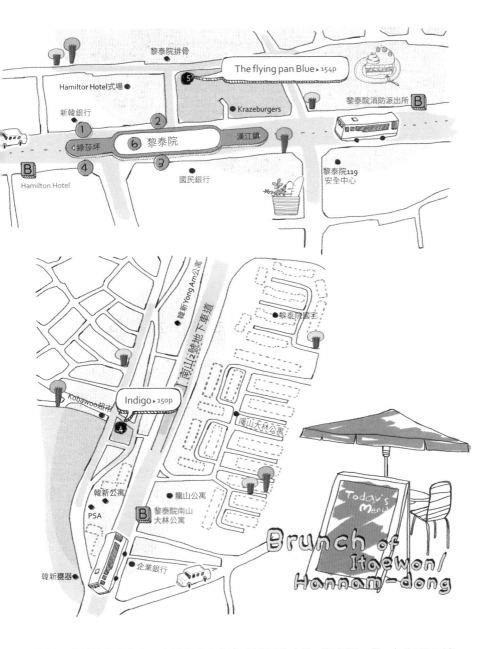

若想品嘗道地的早午餐，大部分的人都會建議到黎泰院、漢南洞一帶，由此可見，這裡的確是有許多人氣早午餐咖啡館。如果對什麼樣的早午餐能夠擄獲外國人的心感到好奇，那麼黎泰院與漢南洞絕對是必訪的地方。

胖胖庭園歐姆蛋 豪邁地加了菠菜、蘑菇、甜椒、藍紋乳酪等多種蔬菜的超大分量歐姆蛋，胖嘟嘟的外型散發出濃濃的蛋香。飲料需另外點。

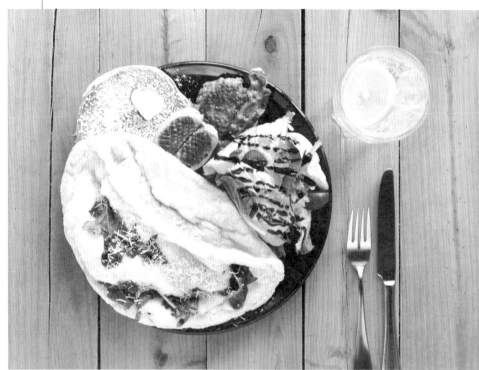

 map ····· 1.

地址 首爾市龍山區漢南洞261-6首爾大樓201

電話 02-794-0508

營業時間 09:00〜22:00（一〜五）
　　　　　09:00〜16:00（六、假日）
　　　　　星期日公休

下午茶時段 16:00〜17:00（會有變動）

停車場 可停在Richensia大樓

網路（wifi）有　吸菸區 無

豐盛味美的正統早午餐

Pancake Original Story

Pancake Original Story以獨家配方製作出美味又豐盛的正統早午餐，在出身於法國藍帶廚藝學院的主廚的巧手之下，所有食物都有一定的水準，能滿足饕客們的味蕾。店家每天只會準備當日預計賣出量的食材與麵糊，全都是現點現做，特別值得一提的是，這裡的下午茶採用的是「傳說中的秘方麵糊」，做出來的煎餅和鬆餅出乎意料的柔嫩濕潤。而軟綿綿的歐姆蛋，像是一朵盛在盤子裡的雲朵，色香味兼具，看了絕對令人食指大動。店內的冰淇淋則是韓國少見的Le Bunny Bleu。

在店家對食物的堅持與熱忱之下，開張才短短三個月，就已經躍上首爾最好吃的早午餐第一名，慕名而來的日本觀光客人數不斷遽增，吹起了一陣韓國早午餐的熱潮。這裡的常客也包含了居住在漢南洞的藝人，若運氣好，享用美食的同時說不定還能見到大明星呢！

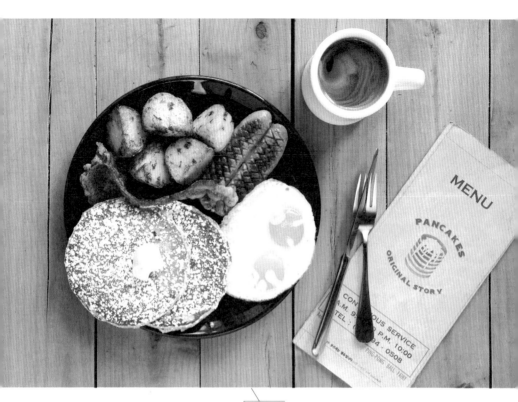

奶油牛奶煎餅套餐，又名為「駱駝的一天」，內含奶油牛奶煎餅、手工漢堡排、香腸、煎蛋、培根、馬鈴薯（或蔬菜）。

班尼迪克蛋，內含新鮮蔬菜、雞蛋及淋上獨家荷蘭醬的香烤馬芬蛋糕。

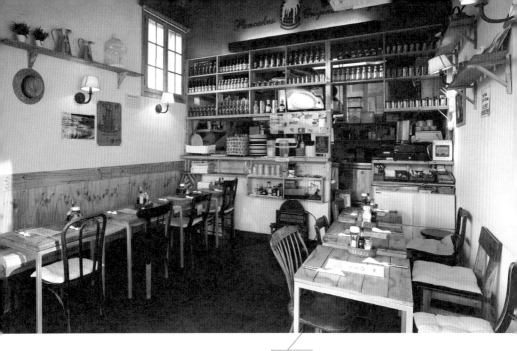

小小的空間充滿輕鬆、自由的氣息。每天只要到中餐時間，店內立刻就高朋滿座，盡是慕名前來的客人。這裡的餐點大受觀光客、外國人的歡迎，有時候外國人還比本國人多。

入口處的輪子造型燈，營造出復古的氣氛。

顛覆傳統的菜單名

在Pancake Original Story店內，挑選餐點也別有一番情趣。店裡餐點的名稱都是主廚的點子，希望客人們在用餐之前就開始對餐點產生好奇心，像是把奶油牛奶煎餅套餐取名為「駱駝的一天」，內含法式煎餅的套餐為「胖胖庭園歐姆蛋」，以及「胖胖科羅拉多歐姆蛋」等等，讓用餐的樂趣從點餐開始。單點的餐點與飲品則歸類在「結不了婚的傢伙們」、「沾濕你的嘴唇」等主題之下，可充分感受到店家對細微處的用心。

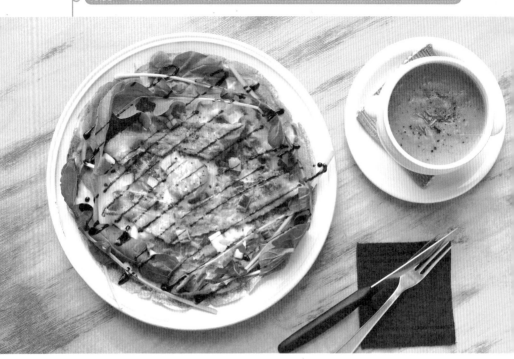

> Before Sunrise可麗餅 中央的蛋黃及四周的芝麻菜，看上去就像太陽升到空中的感覺。可麗餅的麵糊以蕎麥粉拌成，量多味美。南瓜濃湯需另外點。

兼顧健康的歐式早午餐
Bimbom

正當吹起美式早午餐旋風時，一家主打歐式早午餐的店正默默發光發熱，它就是Bimbom。店內主要提供歐式有機早午餐，包含法式鹹派、可麗餅、班尼迪克蛋等歐洲地區常見的早午餐餐點。一走進店裡，就能聽到節奏輕快的Bossa Nova音樂，事實上，Bimbom這個名稱也是源於Bossa Nova，有許多客人因為特別喜歡店家播放的音樂而成為老主顧。

店內的早午餐大致上有可麗餅（又分為正餐與點心）、水煮蛋料理、法式鹹派、義大利式波菜烘蛋（歐姆蛋），所有餐點都使用有機食材、受精蛋、以韓國產豬肉製成的培根與火腿，而咖啡、紅茶及砂糖則都是公平貿易產品。在週末的放鬆時刻，不妨跟家人、朋友一起前來此地享用早午餐，可以同時滿足對美味與健康的要求。

map ····· 2.

地址 首爾市龍山區漢南洞261-6 首爾大樓1樓
電話 02-790-6245
營業時間 09:00～22:00（一～五）
　　　　09:00～18:00（六、日）
停車場 無　網路（wifi）有
吸菸區 無
網址 blog.naver.com/bimbomcafe

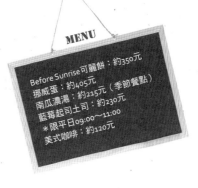

MENU

Before Sunrise可麗餅：約350元
挪威蛋：約405元
南瓜濃湯：約215元（季節餐點）
藍莓起司土司：約230元
＊限平日09:00～11:00
美式咖啡：約120元

Bimbom的代表性水煮蛋料理挪威蛋。在酵母麵包上依序放上芝麻菜、煙燻鮭魚、水煮蛋，最後淋上荷蘭醬，並以香料葉點綴。除了營養價值很高以外，味道也是一絕。

Bimbom追求Eco Chic風格（一種不失風格的環保生活方式，能夠保護地球的生態環境，又可以兼顧時尚），例行環保也能保有自己的格調。

藍莓煎餅 在綿密鬆軟的煎餅上放上大量的的藍莓醬，是一道簡單的點心兼早午餐。咖啡需另點。

驚險刺激的陌生國度之旅

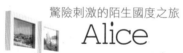
Alice

Alice是一家由兩個好友共同打造、充滿驚喜旅行故事的店，簡直就像淘氣少女愛麗斯夢遊仙境的翻版。兩位女老闆都是非常狂熱的旅行家，這家店自然而然也就成為能夠分享旅行點滴回憶及出發前雀躍心情的地方。老闆把在旅途中拍的照片，依照國別整理成冊放在店裡供客人翻閱，當太陽逐漸西沉，光線變暗時，店家就會將照片投影在牆上供人欣賞，一邊品嘗咖啡一邊欣賞美景是只有在Alice才能享受到的小小情趣。

店內提供五種早午餐，人氣最旺的早午餐是煎餅類，尤其是藍莓煎餅，在煎得鬆鬆軟軟的煎餅上放上滿滿的藍莓醬，獲得許多客人喜愛。店內的咖啡杯印有可愛的Alice字樣，使用的是illy咖啡豆。建議來這裡點個早午餐與一杯咖啡，順便感受老闆豐富的旅行故事，除了能夠放鬆心情，也可以小憩一下。✗

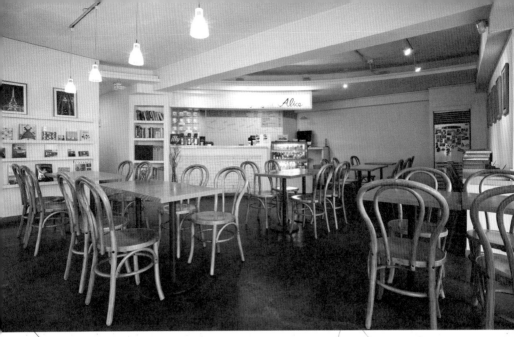

Alice的全景，一邊的牆壁上擺了許多旅行書籍，以及按照國家分門別類的相簿，每天晚上店家會以投影機播放五花八門的旅行照片。

MENU

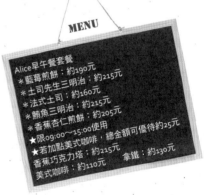

Alice早午餐套餐
＊藍莓煎餅：約190元
＊土司先生三明治：約215元
＊法式土司：約160元
＊鮪魚三明治：約215元
＊香蕉杏仁煎餅：約205元
★限09:00～15:00使用
★若加點美式咖啡，總金額可優待約25元
香蕉巧克力塔：約215元　　拿鐵：約130元
美式咖啡：約110元

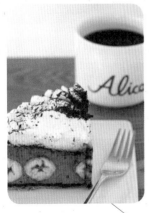

一位店內的常客在日本學到的蛋糕塔，目前店內有少量供應。照片是香蕉塔，巧克力稍微帶一點苦味，吃到嘴裡便立刻融化。

map
3.

地址 首爾市龍山區漢南洞30-1
電話 02-790-7740
營業時間 09:00～22:00（平日）10:00～22:00（週末），遇節日公休
停車場 有　網路（wifi）有
吸菸區 無
部落格 blog.daum.net/cafealice

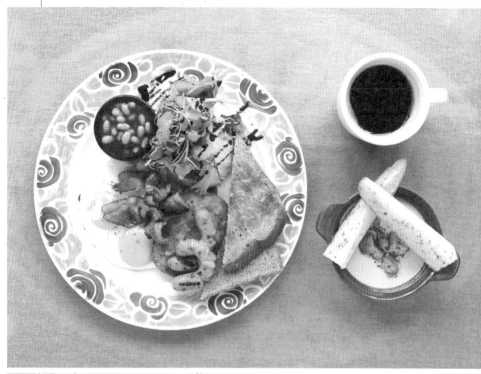

Indigo套餐 這是一道受外國人喜愛的正統早午餐,內含雞蛋、培根、香腸、沙拉與薯餅。美式咖啡與今日濃湯需另點。

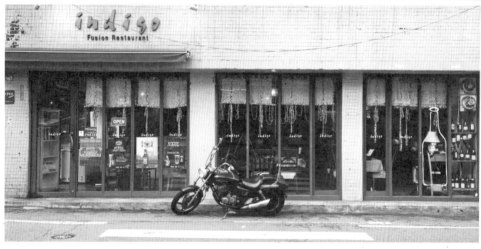

 map ⋯⋯ 4.

地址 首爾市龍山區龍山洞2街46
電話 02-749-0508
營業時間 10:00～23:00（二～六）
　　　　 10:00～22:30（日），星期一公休
停車場 無　網路（wifi）有
吸菸區 無

充滿人情味的小飯館

Indigo

稍微遠離充滿異國風情與異國料理的黎泰院，往解放村的方向走，會發現一間坐滿外國客人的小餐館，淡黃色的外觀像是褪了色般，這家散發出與眾不同情調的店正是Indigo。其實Indigo最早並不是賣早午餐的地方，當初開幕時賣的是美式風味的三明治，營業一年後店家接受外國客人的建議，把菜單做了調整，改賣早午餐餐點。老闆為了那些思念家鄉早午餐的客人與朋友，每一項餐點都做得盡量合乎外國客人的口味，同時也不斷改善、更新店裡的菜單，非常情義相挺。

終於，經過多次失敗與挑戰後，店裡的早午餐餐點總算也固定下來，目前共有十餘種，有以店名命名的Indigo套餐、墨西哥捲餅、歐姆蛋、義大利麵及墨西哥薄餅，餐點皆相當美味且價格低廉。這家店給人的感覺就像是亞洲人在西方街頭發現亞洲餐館那樣，現在老闆依然以提供外國友人的家鄉菜為宗旨，繼續營業中。❌

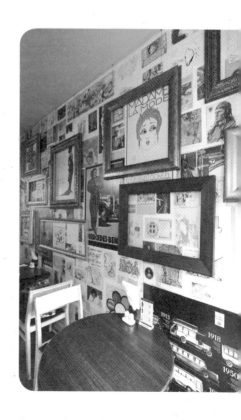

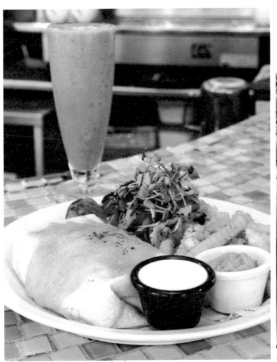

MENU
Indigo套餐：約350元
今日濃湯：約215元
青醬&莫扎瑞拉起司&雞肉三明治：約245元
印地安雞肉捲餅：約350元
紅蘿蔔蛋糕：約120元 　藍莓派：約120元
Oreo起司蛋糕：約135元 　美式咖啡：約80元
草莓思慕昔：約135元

印地安雞肉捲餅（左圖），將雞肉與蔬菜以辣醬炒過後，包在墨西哥薄餅內的食物。青醬&莫扎瑞拉起司&雞肉三明治（右圖）使用的是雜糧麵包，麵包烤至彈牙的口感；雞肉以手撕成片狀，再把加入橄欖油的青醬淋在雞肉上。

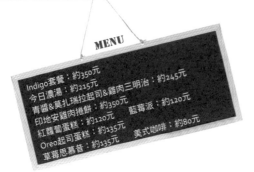

光看照片就足以令人垂涎三尺的蛋糕和派。從左邊數起分別為紅蘿蔔蛋糕、藍莓派、Oreo起司蛋糕。

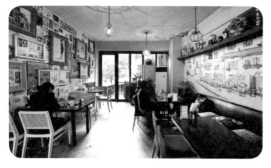

Indigo的好滋味，
讓人把買來的蛋糕丟一旁

三明治的麵包要烤到有咬勁，吃起來口感才會好，店裡的派和蛋糕也是老闆經過無數次試驗才完成的，人氣並不亞於早午餐。曾經有一位美國大兵到店裡點了蛋糕，離去時竟然把從美軍部隊買來的起司蛋糕放在店裡沒拿走，另外有一些老顧客，一天三餐甚至都在Indigo解決。據聞店裡不久後將會有遠從印度來的廚師進駐，到時店內將會增加正統的印度咖哩菜，究竟是何種美味呢？人還未到，似乎就能想像那份美味了。

Indigo店內瀰漫著和樂、自由的氣氛，讓人能夠充分放鬆心情用餐，紅色、藍色各色的椅子與異國情調的裝飾品雖已斑駁，但更增添了幾分溫馨之情，因此仍大受顧客們歡迎。

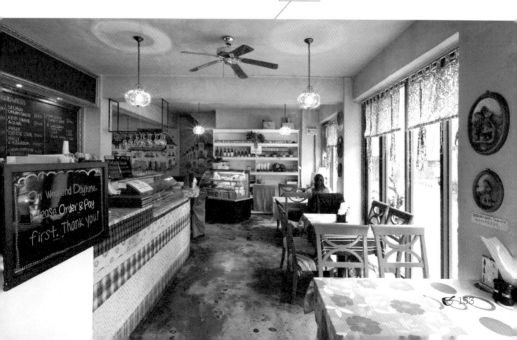

打開的歐姆蛋 在蛋皮上加入香菇、蔬菜及瑞可塔起司，最後再覆上麵包，擺盤順序和普通的歐姆蛋顛倒，所以叫做打開的歐姆蛋。檸檬葡萄柚茶需另點。

澳洲風味，全天候供應的早午餐

The flying pan Blue

來到了這家店，一把長了翅膀眼看著就要飛走的平底鍋，和綠色的草坪似乎正在對我招手表示歡迎。The flying pan Blue佇立在富有異國情調的黎泰院街頭，是一家能讓人不自覺漾出微笑的澳洲風味早午餐專賣店，店內的氣氛非常安閒寧靜，讓人能夠完全放鬆心情坐下來享用餐點，餐桌上的鮮花令人感到愉悅。

為了提供品質最好的餐點，店家不惜砸下重金購買無毒蔬菜，並從法國購得最頂級的巧克力，熱賣的餐點有以新鮮蔬菜、蛋皮、香菇做成的「打開的歐姆蛋」，以及吃一口，嘴內便滿溢草莓香味的「窈窕淑女煎餅」，強力推薦店內自製的蛋糕與蜂蜜葡萄柚茶。The flying pan目前共有三家店，店名後面會加上各店的代表色，裝飾風格也都不同。若有時間不妨抽空前往江南站店的The flying pan Red、路樹街店的The flying pan White，比較三家店的不同之處或許也是有趣的經驗。

 5.

地址 首爾市龍山區黎泰院洞123-7
電話 02-793-5285
營業時間 09:00～23:00（一～六）
　　　　 09:00～20:00（日）
停車場 無
網路（wifi）無
吸菸區 無

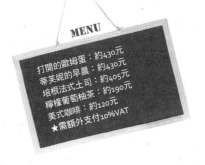
蒂芙妮的早晨（左圖），內含當日現烤的美味麵包，佐以瑞可塔起司、無花果、堅果，還有一杯優格。培根法式土司（下圖），將裹上蛋汁的土司兩面煎熟後，放上培根和味道清爽的柚子。

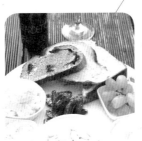

將室內燈光稍微調暗，讓客人可以在隱隱約約的氛圍之中用餐，各式各樣有設計感的椅子與美麗的照明增添了幾分情趣。

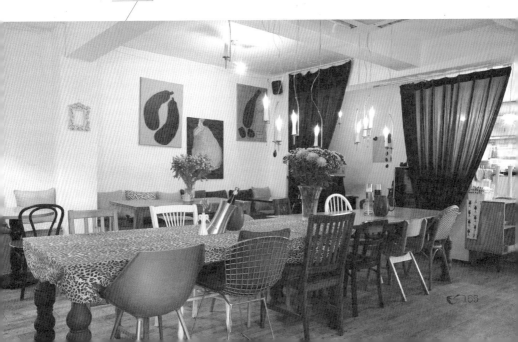

Place
07

其它地區

All day Brunch B · Café So Anne · Hello coffee
Madame Mogdan · More Than a Café · ceci cela · VINCENNES
5D'avant · Café 201 · Newzealand story · KOMICHI

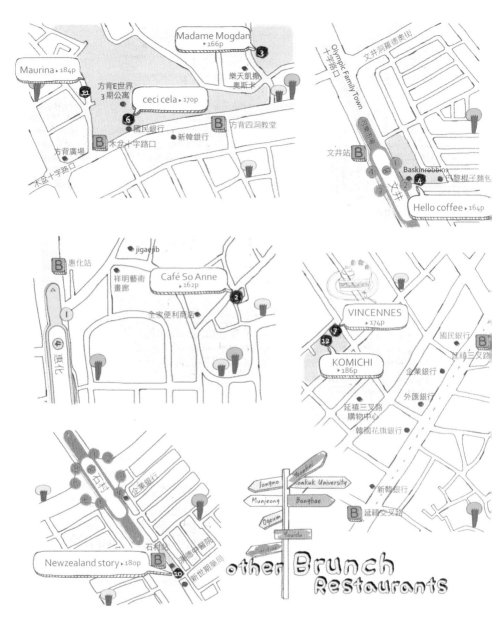

其他地區早午餐地圖

在難得悠閒的週末，若為了一餐而舟車勞頓，想必有一千個不願意吧？如果是攜家帶眷，人擠人的地方應該也很勉強吧？不妨轉移陣地，到松坡、良才、汝矣等地的小咖啡館吧！

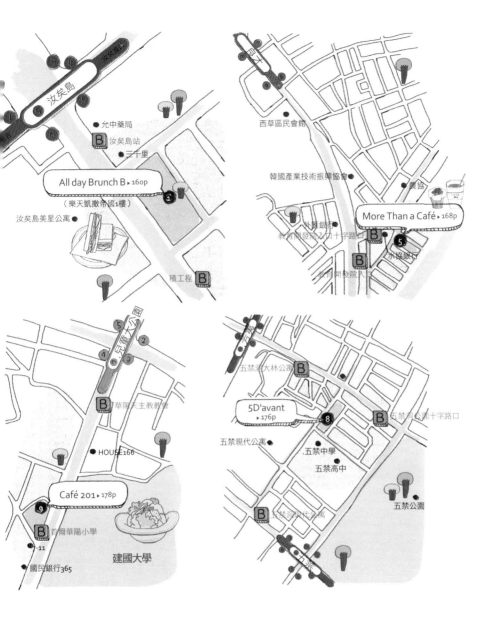

若想來杯味道濃郁的咖啡,住家附近的小咖啡館或許也找得到。這些小咖啡館與人氣咖啡館相比一點也不遜色,在這裡跟朋友、孩子們一起度過歡樂時光,相信累積了一週的壓力也會消失得無影無蹤。

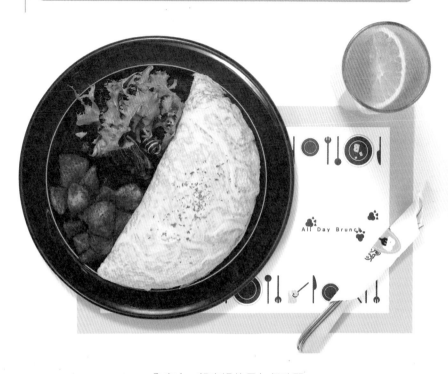

培根&起司歐姆蛋 以柔嫩的蛋皮將滿滿的巴貝塔起司、培根、蘑菇、洋蔥包覆起來做成的歐姆蛋，搭配酥脆的馬鈴薯與沙拉一起吃。柳橙汁需另外點。

全家人一起度過的早午餐時間

All day Brunch B

位於高樓大廈林立的汝矣島一帶的All day Brunch B，由店名不難猜出這是一家全天候供應早午餐的咖啡館。簡潔俐落的裝潢風格與一目了然的菜單，猛然一看可能會以為這是家連鎖咖啡館，其實不然，這是一家由個人經營的店，店家希望即使是必須火速用完餐的上班族，也可以在短時間內好好享受，基於這個動機，才選在此地開店。

店內以黑色、黃色與白色為主要色調，用餐環境瀰漫著輕鬆自適的氣氛，用來裝盤的盤子花花綠綠的，增添了視覺上的樂趣。店家充分利用食材的顏色搭配，讓餐點看起來更豐富。客人的年齡層很廣，從小朋友到中年人都喜歡來此用餐。這裡有十種早午餐、四種歐姆蛋，還有許多餐點，多樣化的選擇讓點餐也是種樂趣。🍴

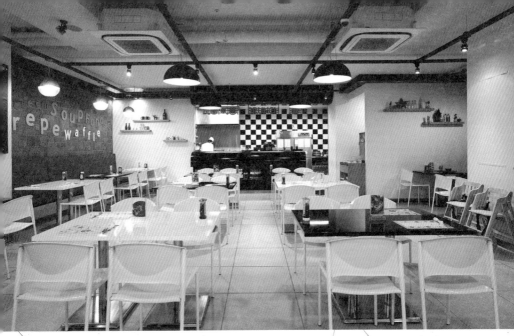

室內裝潢以黑色、黃色、白色為主，看起來非常簡單俐落，用餐環境明亮、舒適，店內別緻的裝飾品與桌上的食物是店內的焦點。

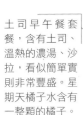

MENU

培根&起司歐姆蛋：約315元
土司早午餐套餐：約205元
美式咖啡：約90元
星期天橘子水：約160元

土司早午餐套餐，含有土司、溫熱的濃湯、沙拉，看似簡單實則非常豐盛。星期天橘子水含有一整顆的橘子。

map
......
1.

地址 首爾市永登浦區汝矣島洞樂天凱撒帝國121
電話 02-761-3139
營業時間 11:00～22:00（一～五）
　　　　 10:00～21:00（六、日、假日）
　　　　 遇節日公休
停車場 商場停車場（2小時以內免費）
網路（wifi）有 吸菸區 無
部落格 blog.naver.com/alldaybrunch.do

糯米糕土司 在酥脆的土司之間放了熱呼呼的糯米糕，上頭再豪邁地加了一大匙鮮奶油，味道Q軟香甜。藍莓優格思慕昔需另外點。

可品嚐單純口味的地方
Café So Anne

So Anne是日語「小庭院」的發音，Café So Anne位在遠離繁華的大學路的小巷內，這裡安靜得讓人幾乎忘記此地是大學路附近，因為地緣的關係，運氣好時說不定還能在店內和舞台劇演員擦身而過。這裡也是間迷你飾品店，老闆每年都會從歐洲、日本等地帶回飾品、碗盤、杯子等設計獨特的小物。

店內的裝潢風格也很與眾不同，一踏進店內，會讓人以為置身於日本的復古咖啡館，托經營花園的爸爸幫忙，室內擺了許多綠色植物，宛如一座小莊園。這裡的餐點和店內風格一樣，簡單卻吸引人，價格也非常合理，共有四種套餐及點心可選擇，像是糯米糕土司、三明治，咖啡則是採用狎鷗亭何亨滿咖啡店的咖啡原豆。若是晚餐時間前來，還有雞尾酒、葡萄酒，適合與朋友在這裡聚餐聊天。

充滿日式懷舊風格的Café So
Anne，店中央擺了一張長木桌，
與木頭椅子很搭，非常有感覺。

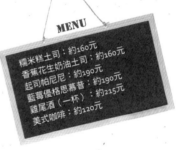

MENU

糯米糕土司：約160元
香蕉花生奶油土司：約160元
起司帕尼尼：約190元
藍莓優格思慕昔：約190元
雞尾酒（一杯）：約215元
美式咖啡：約120元

豪邁地放了許多
卡門貝爾起司與
莫扎瑞拉起司，
吃起來會牽絲的
起司帕尼尼和雞
尾酒。

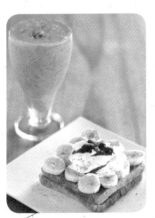

地址 首爾市鐘路區東崇洞12-8
電話 02-765-6986
營業時間 11:00～24:00
停車場 有　網路（wifi）有
吸菸區 無
部落格 blog.naver.com/soanne9

香蕉花生奶油土司，先把花生
奶油醬均勻塗在土司上，再排
滿香蕉片。以新鮮藍莓和生優
格調製的藍莓優格思慕昔。

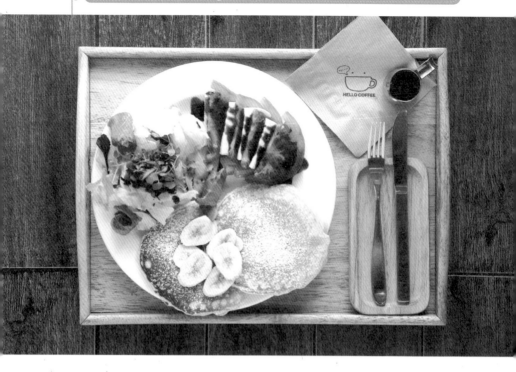

苗條煙燻鮭魚早午餐 內含義大利香醋、鮭魚沙拉、兩片鬆軟可口的香蕉煎餅，讓你吃得健康又苗條。加約30元可多加一杯美式咖啡。

住家附近的秘密基地

Hello coffee

Hello coffee是間有著可愛的咖啡杯對著你綻放笑容的咖啡館，在文井洞已人盡皆知，親切的店名，不必多想便自然而然就能喊出，如同店家的名稱，隨時隨地歡迎客人入內，儼然是附近居民的秘密基地。潔白的牆壁凸顯出牆上的畫，印有Hello coffee標誌的咖啡杯整齊地排成一列，這間小小的咖啡館裝了老闆滿滿的心意，從衛生紙、咖啡杯、外帶用的包裝袋全都印有Hello coffee的標誌。

由於老闆本身也是有孩子的媽媽，所以皆以同理心用心準備店裡的餐點，用餐環境非常整潔，食物相當健康美味，就連價格也非常親民，店內的早午餐從早上十一點供應到晚上八點。Hello coffee引以為傲的三明治、司康、餅乾，全都是以當日新鮮食材現做而成，這裡是孩子們舉行生日派對的場所，同時也是媽媽們聚在一起談天說地的好所在。🍴

 map ⋯⋯ 4.

地址 首爾市松坡區文井洞55-6
電話 02-406-4467
營業時間 10:00～22:00（一～五）
　　　　　 10:00～20:00（六）
　　　　　 10:00～17:00（日、假日）
　　　　　 每個月最後一個星期日與節日公休
停車場 有　**網路（wifi）**有　**吸菸區** 無
部落格 blog.naver.com/hell5coffee

MENU
苗條煙燻鮭魚早午餐：約235元
法式土司：約190元
蟹肉三明治：約130元
卡布奇諾：約95元
美式咖啡：約70元

Hello coffee最受歡迎的蟹肉三明治，土司間塞了滿滿的起司、蟹肉、新鮮蔬菜和蕃茄。

法式土司早午餐，內含香腸、培根、煎蛋、淋上義大利香醋的沙拉、兩片烤土司。

店內的色調以白色、咖啡色為主，風格簡約舒適，很受附近居民的喜愛。

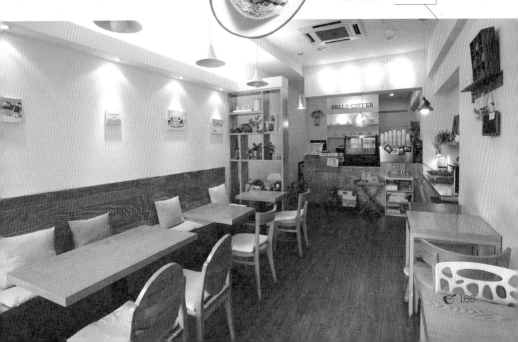

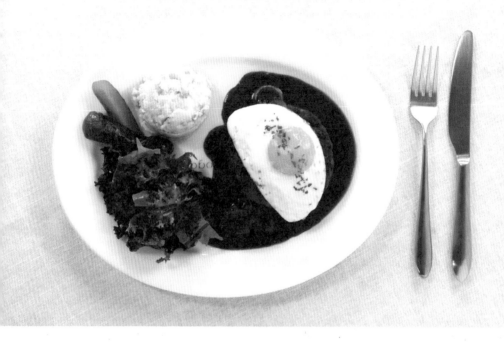

安靜且充滿異國情調的高級早午餐咖啡館

Madame Mogdan

Madame Mogdan取自於牡丹、木蘭的諧音，屬於富貴的花，給人一種高貴的感覺，好像隨時可以在店內遇見許多舉止優雅的女士一樣。Madame Mogdan靜靜佇立在西來村寧靜的巷弄內，夏天時店家會把落地門整個打開，非常有法式優雅的氣氛。店內販售的高貴食器、花瓶非常引人注目，因此Madame Mogdan算是以精品咖啡館聞名的店。

自從2011年5月開張後，店家就不斷更新菜單，現在共有五種早午餐，其中最受歡迎的早午餐菜色是有美味法式土司的早午餐，副餐除了有手工甜點以外，還有以新鮮水果與蔬菜現榨而成的飲品，深獲客人喜愛。

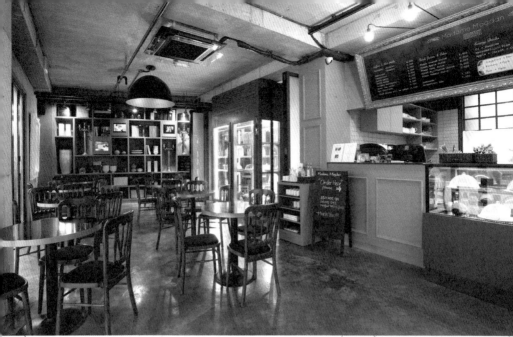

店內除了櫃臺前的用餐空間以外，一旁的展示櫃後面尚有一處用餐空間，牆壁上的食器具有裝飾的效果，花器則是商品之一。

map

3.

MENU

早午餐：約350～485元
惠比壽早午餐：約485元
★上午10:00～17:00
美式咖啡可享半價優惠
★若點早午餐，
法式濃湯：約260元
三明治：約215～245元
點心蛋糕：約150～160元
美式咖啡：約160元

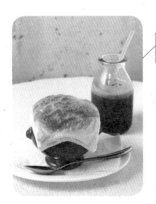

地址 首爾市永瑞草區方背洞1-131
電話 02-534-5662
營業時間 10:00～22:00，遇節日公休
停車場 有（代客泊車）
網路（wifi）有
吸菸區 無
網址 www.madamemogdan.com

搭配酥皮的法式濃湯，吃的時候把酥皮壓進濃湯裡混合著吃，當成正餐量也足夠，副餐飲料有以新鮮水果、蔬菜打成的精力汁，或是以柳橙汁、葡萄柚汁、蘋果、藍莓打成的果汁，共有四個種類。

地瓜豬排飯 加了地瓜與莫扎瑞拉起司的地瓜豬排，豬肉事先以紅酒、獨家醬料醃漬，之後炸至金黃酥脆，副餐飲料為美式咖啡、茶類、水蜜桃冰茶擇一。

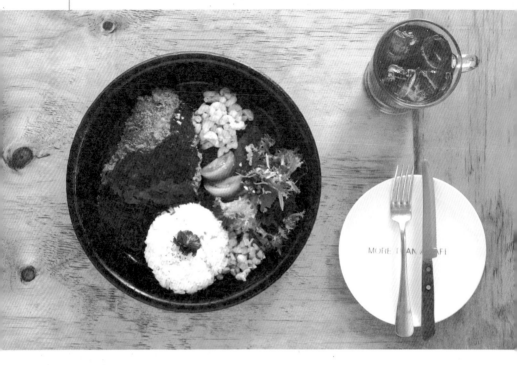

超越咖啡館的層級
More Than a Café

一個超越咖啡館的空間，有別於看起來摩登時尚的外觀，室內的風格舒服簡單，充滿著許多別出心裁的裝飾品。老闆開店之前曾在餐廳當經理，因為有過目不忘的天分，趁閒暇時累積、學習了許多關於料理的知識與技巧，並實現了創業的夢想。這裡有賣點心、咖啡，還有各式餐點，只要一到用餐時間，就會出現排隊人潮。一天會採買兩次食材，就是希望能夠提供使用新鮮食材製成的餐點給客人。

不曉得是不是客人也感受到店家的誠意與用心，來過一次的客人通常都還會再回籠，繼而成為老主顧，在用餐的尖峰時段，經常可見互不認識的客人坐在同一桌用餐，一點也不吝嗇對老闆的體貼。因為店旁就是良才川，在咖啡館用完餐後，也可以就地安排個散步的行程。

off

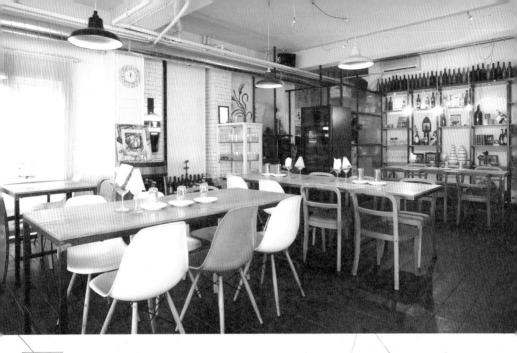

長型的桌子是老闆自製的，讓客人用完餐後能夠
放鬆休息。

比利時風
味鬆餅，
加入了香
草冰淇淋
和水果。

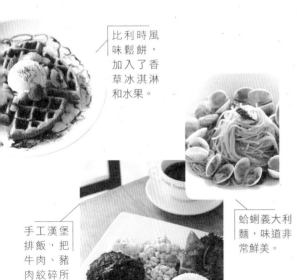

MENU

地瓜豬排飯：約215元
手工漢堡排飯：約215元
蛤蜊義大利麵：約320元
比利時風味鬆餅：約190元
上海玫瑰茶：約135元
美式咖啡：約105元

手工漢堡
排飯，把
牛肉、豬
肉絞碎所
製成。

蛤蜊義大利
麵，味道非
常鮮美。

map

5.

地址 首爾市瑞草區良才洞92-1
電話 02-571-8811
營業時間 12:00～23:00
停車場 有
網路（wifi）有
吸菸區 設有戶外座位

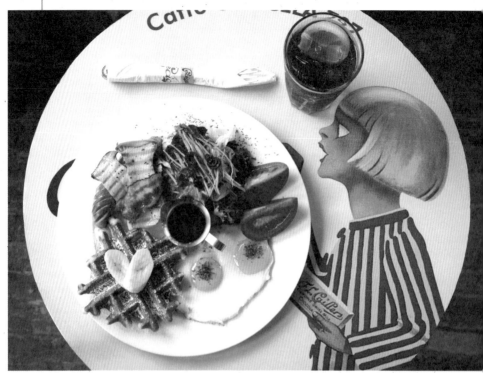

鬆餅早午餐 內含烤得酥脆的迷你鬆餅及香腸、培根、煎蛋、迷你沙拉與飲料，飲料有咖啡、牛奶、柳橙汁、冰茶，從中擇一。

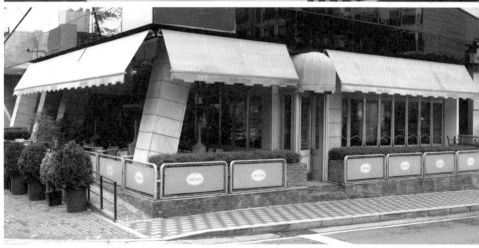

 map ····· 6.

地址 首爾市瑞草區方背洞797-7
電話 02-591-3388
營業時間 11:00～23:00，節日當天公休
停車場 有　網路（wifi）有
吸菸區 有

豐盛的早午餐
ceci cela

一踏進店內就能看到從天花板垂吊下來的燈、老舊的相框及復古的家具，讓人有種錯覺，彷彿置身在美國的鄉間小店裡。這個地方令人感到很舒服，和朋友坐下來聊個幾小時也不覺得疲倦。繼2006年島山公園店開張後，2007年方背洞店也開張了，由於位於住宅區，顧客群廣，從年輕情侶到家族都有。

店內使用最高檔的食材，主要以手工方式製作，價格雖然有點高，不過卻很豐盛。人氣最高的餐點是鬆餅與煎餅早午餐套餐、三明治與紅蘿蔔蛋糕，鬆餅的麵糊都是當日現做的，用剩的食材一概丟棄以維持品質。鬆餅外表烤得金黃酥脆，吃進嘴裡則有濕潤、柔嫩感。蛋糕非常受歡迎，但數量有限，由於很快就售罄了，讓不少人空手而歸，蛋糕可以外帶，不過一個人只限買兩塊。✂

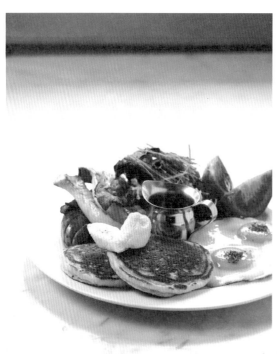

煎餅早午餐（左圖）內含煎至金黃色的煎餅、香腸、培根、荷包蛋、迷你沙拉及飲料，飲料從咖啡、牛奶、柳橙汁、冰茶之中選一種。約350元（VAT另付）的Tim Tam蛋糕（右圖）使用澳洲國民品牌Tim Tam的餅乾做成，攪拌麵糊時加入了義式濃縮咖啡，散發出淡淡的咖啡香，柳橙片酸酸甜甜的，讓蛋糕口感更加清爽。

MENU

平日早午餐：約350元
週末早午餐：約430元
★早午餐時段：11:00～15:00

美式咖啡：約205元
三明治&一品料理：約340～405元
沙拉：約405～430元
蛋糕：約215元（一片）
★需額外支付10%VAT

店內按照家常作法製成的蘋果檸檬茶，可以湯匙把瓶子裡的蘋果與檸檬舀起來吃。

藍莓思慕昔，以健康的藍莓調製而成，味道酸酸甜甜的，是款清涼的飲料。

開發新餐點吸引客人回流

ceci cela開幕已五年多,到現在仍受大眾喜愛的原因,主要歸功於店家不斷開發新菜色,首先依照季節不同會推出新的飲品,趁機觀察顧客們的反應,並定期更換店內蛋糕的口味,長期下來,顧客們便開始期待每次的新菜色,自然也就穩固了客源。ceci cela的另一個強項是咖啡,直接向美國著名的咖啡烘焙專賣店購買咖啡原豆,定期每週空運一次到韓國以確保咖啡豆的新鮮。

店內販售兩款手工現烤餅乾,一種是以炒過的豆粉做成的豆粉餅乾,另一種則為雪球餅乾,與熱呼呼的咖啡很對味。

用餐座位非常寬敞,若加上戶外座,位子多達三十幾個,在用餐時間前來也不必等候太久。

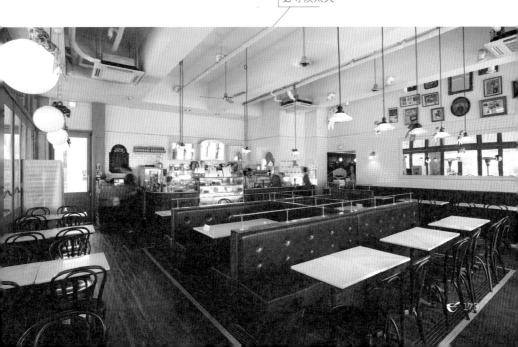

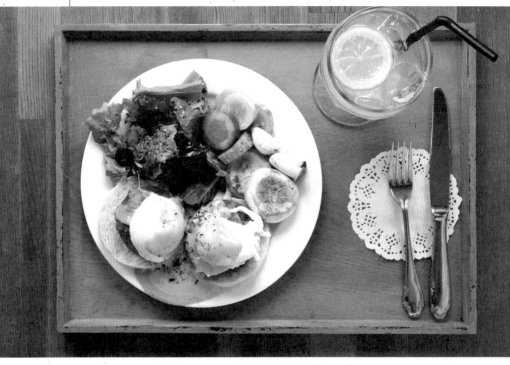

班尼迪克蛋 在英式馬芬蛋糕上擺上水煮蛋、香菇，並淋上荷蘭醬，搭配新鮮的沙拉。檸檬茶需另外點。

悠哉的上午時光
VINCENNES

天空藍的外觀使人想起了法國街道，這家以法國地名命名的咖啡館VINCENNES，以美味的藍莓煎餅聞名，在延禧洞開業已三年多，店內瀰漫著一股法國家庭的優雅氣氛。原先店內只有四張桌子，為了招待絡繹不絕的客人，便多增設了數個位子。店主人曾在法國學過料理，並在餐廳待過一陣子，後來創業時，希望自己的店能以用餐為主，因此餐點的種類也不斷增加中，平日店內的客人多半是附近設計公司的員工，一到了週末，上門的客人則多半是家人或情侶。

VINCENNES提供五種早午餐套餐，這五種套餐受歡迎的程度很平均，因此店主人向我推薦了班尼迪克蛋，由於荷蘭醬的作法不易，因此這道餐點在首爾的早午餐咖啡館裡並不常見，若放太久味道就會變質，所以一律是現點現做，雖然需要花時間等待出餐，但是帶點酸味的清爽滋味，嘗過的人都忘不了。✂

店內共有九張桌子，主人精心擺放的裝飾品引人注意，雖然沒有特定的裝潢風格，但時間會賦予這家店絕無僅有的韻緻。

MENU

早午餐：約380元
★附贈咖啡或茶，若飲料價格高過135元需補差額
煎餅：約175元
美式咖啡：約120元

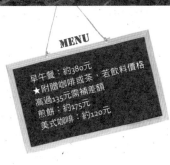

藍莓蛋糕，蛋糕中央黑紅色的藍莓醬令人印象深刻，因為看起來很像發霉的樣子，所以又叫發霉蛋糕。

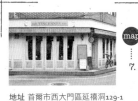

map
....
7.

地址 首爾市西大門區延禧洞129-1
電話 02-336-3279
營業時間 11:00～23:00，遇節日公休
停車場 有3個位子
網路（wifi）無　吸菸區 有
網址 cafe.naver.com/Vincennes

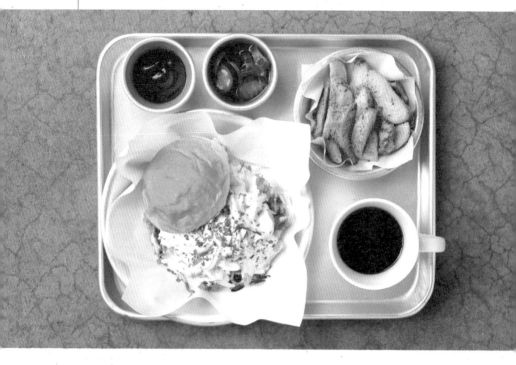

手工漢堡驚人的變身

5D'avant

一家位於松坡區五禁洞小巷內的怪怪咖啡館，門口招牌上掛了一輛裝了鞋子的推車。5D'avant的韓文發音為「歐大幫」，名字是有含意的，原指「order房間」，是因為韓國老一輩的人習慣將order的音發成「歐大」，店主人覺得聽起來很親切而以此命名。由於老闆夫婦倆分別從事鞋子設計與衣服設計工作，因此店內陳列了許多自製的鞋子與飾品。

老闆將店內裝潢成工作室的感覺，廣受好評，空間頗寬敞，可以容納不少客人。店內營造出的氣氛，加上多樣化的餐點，很受客人歡迎。手工漢堡算是5D'avant的代表性餐點，在柔軟的漢堡中間，豪邁地加入了許多材料及特殊的醬料，更讓人驚奇的是，店裡有賣蒜味炒年糕、煎餃及瘋狂壽司飯，也有平價的咖啡，下次如果經過這裡，不要猶豫，進去就對了。🍴

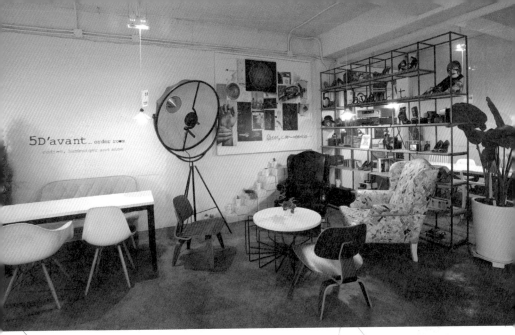

架上陳列的手工皮鞋，就像
整間工作室搬來這裡一樣，
這間店的風格獨特又有趣。

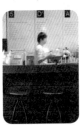

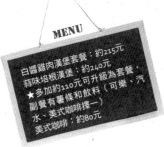

MENU

白醬雞肉漢堡套餐：約215元
蒜味培根漢堡：約240元
★多加約110元可升級為套餐
　副餐有薯條和飲料（可樂、汽
　水、美式咖啡擇一）
美式咖啡：約80元

蒜味培根漢堡，加了許多蒜
片、培根、蔬菜與雞胸肉。

map

8.

地址 首爾市松坡區五禁洞39-4有德大樓
電話 070-7786-9983
營業時間 11:00〜22:00
　　　　星期日與節日當天公休
停車場 有　網路（wifi）有
吸菸區 無

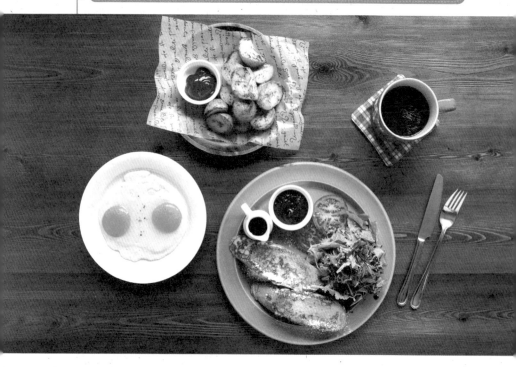

令人放鬆的201號
Café 201

來到這裡就好像到朋友家一樣輕鬆，忍不住會多來幾次，Café 201有灑落的陽光、美麗的空間、好喝的咖啡，還有可以慰勞肚子的美食。老闆之前的工作是攝影師，後來毅然決然轉換跑道，飛到義大利念廚藝學校ICIF，畢業後曾在知名餐廳待過，磨練出好手藝，後來便成立了這家店。201這個店名的由來非常簡單，這家店位在2樓，又是老闆的第1家店，於是201就這麼誕生了，一方面201也像一間房子的門牌號碼，感覺就像你的鄰居，隨時歡迎你的到訪。

店內整體的色調是白色系，搭配了簡約的家具，店中央還種了一棵樹，好像來到一處美麗的童話世界。進入店內可別埋沒了照相機，在這裡不難發現「自拍族」，以及在店內進行地毯式搜索，尋找攝影題材的客人。餐點的種類很多，像是早午餐套餐、三明治、義大利麵等，餐點都很精緻，不但使用最頂級的食材，而且都是現做而成，味道和外觀都很棒。

map ····· 9.

地址 首爾市廣津區華陽洞2-44 2樓
電話 02-3409-0201
營業時間 11:00～23:00
停車場 無
網路（wifi）有
吸菸區 無
部落格 blog.naver.com/cafe_201

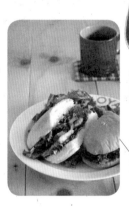

MENU

法式土司套餐：約240元
火烤雞肉三明治套餐：約265元
烤香薯：約70元（加購價）
荷包蛋（2顆）：約40元（加購價）
★早午餐時段11:00～15:00
特調檸檬茶：約120元
美式咖啡：約110元

為了營造出簡約的感覺，刻意避開較
大且華麗的裝飾，將牆面刷成白色，
並採用令人放鬆的木製家具。

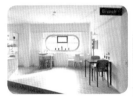

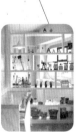

使用現榨的檸檬
汁，調製成冰涼
酸甜的檸檬茶。

火烤雞肉三明治
套餐，麵包是店
家手工製成，再
搭配火烤雞肉與
新鮮蔬菜。

今日三明治套餐 今日三明治套餐的菜色每日都會有變化，基本上會有三明治、沙拉、馬鈴薯泥、美式咖啡。照片上的是綠色瑞典三明治。

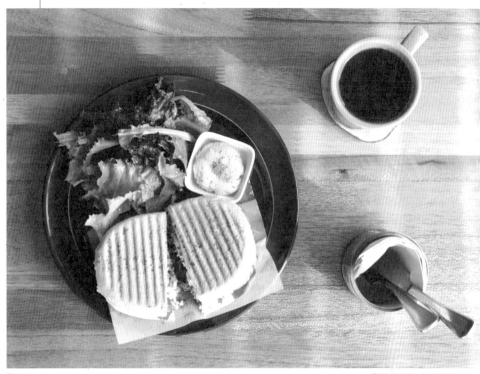

map 10.

地址 首爾市松坡區松坡洞89-9
電話 070-7523-6265
營業時間 11:00〜24:00，每月第二、
　　　　　第四個星期二公休
停車場 有　　**網路（wifi）** 有
吸菸區 無
網址 blog.naver.com/storynz

感性的咖啡館故事

Newzealand story

Newzealand story的環境非常安靜舒適，店名的由來是曾經陪伴許多人度過兒時的遊戲的名稱，主人希望這是家能夠分享快樂的店。這裡距離石村站很近，對松坡人而言這裡是能夠好好享受早午餐時光，如寶石般的所在。老闆是學裝潢出身的，曾在國外求學，在他的堅持之下，這間店設計成1.5層樓高的特殊結構建築，而招牌則是在一位精於書法的好友幫助下所完成，還獲得過首爾市的招牌獎。

老闆本身喜歡以香料做料理，或許是因為這個關係，一些三明治、沙拉等食物也都含有許多香料。抹茶塔、抹茶剉冰使用的是日本產的抹茶粉，量多味美，稱得上是讓Newzealand story遠近馳名的大功臣。人氣作曲家方時赫極力推薦的奶油三明治口感鬆軟，奶油的香氣令人回味無窮，是店內人氣居高不下的餐點。✂

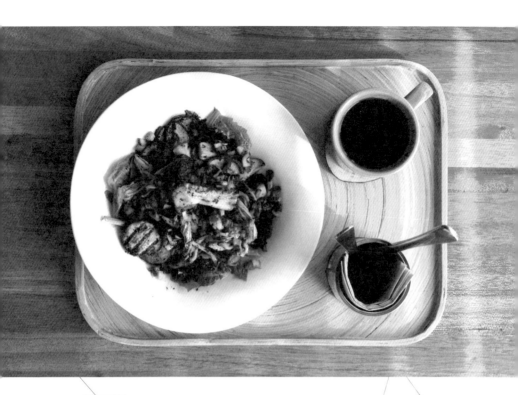

蘑菇馬利歐沙拉套餐，專為素食者打造的健康沙拉，以三種香菇、迷迭香、蒜頭、特級冷壓橄欖油做成。

MENU

今日三明治套餐：約270元
蘑菇馬利歐沙拉套餐：約295元
法式鹹派：約245元
本週的Cafe Food：約295元
＊限平日11:30～17:00，週末11:30～
15:00用餐
餅乾＆奶油塔：約150元
藍莓思慕昔：約160元
美式咖啡：約95元

菠菜＆培根法式鹹派套餐，是一道法國家常菜，加入新鮮菠菜、培根、火腿、馬鈴薯、雞蛋後，放入烤箱內烤到外酥內軟。

把餅乾放到奶油裡做成的餅乾＆奶油塔，以及鮮榨藍莓思慕昔，相當受歡迎。

備有多款套餐及優惠活動

Newzealand story的套餐種類算很多，早午餐時段為平日11:30到17:00，週末則為11:30到15:00，共有四種餐點可以選擇，有三明治、法式鹹派。此外，還有優惠方案，如2人套餐、2人啤酒套餐及隨意套餐等，外帶的話可以免費獲得一杯美式咖啡，每星期三還會舉行雞尾酒2+1活動，建議來這裡之前能先確認好當日的優惠活動。

小型電影院
Newzealand story每月都會選出特定導演的作品，在店內的包廂播放，以四個人為基準的話，費用是810元左右，這包含了食物與飲料的價格。包廂可使用的時間為三個小時，也可以自己帶DVD過來，只是前來之前別忘記一定要先預約。

木造裝潢的好處是能夠使人感到放鬆，燈具及裝飾用的帽子非常顯眼，店中央的木梁和通到1.5樓的樓梯形成了獨特的構造。

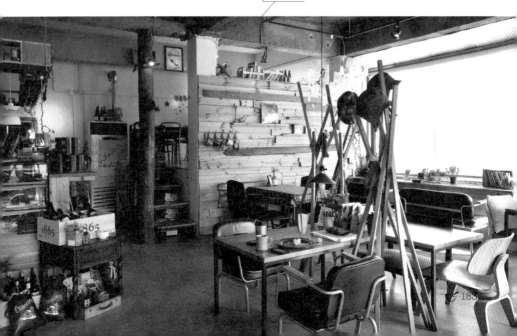

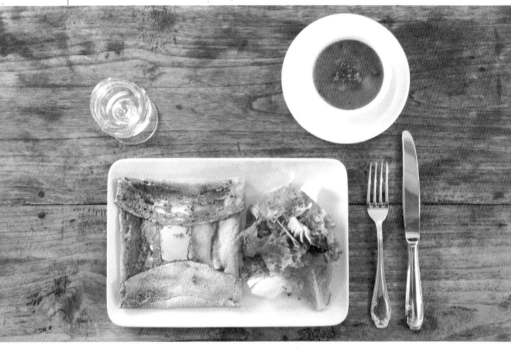

古典法式風味餐 可麗餅是以蕎麥粉製成，裡面包了埃文達起司、火腿與雞蛋，是一道可當作正餐享用的可麗餅，濃湯需另外點。

法式正統可麗餅
Maurina

在Maurina可以嘗到正統的法式可麗餅，店的外牆是顯眼的藍色，裡面的裝潢則是粉紅色，並擺滿了各色的裝飾品。可麗餅的作法是把麵粉拌成的麵糊煎成薄片狀，再放入各種食材，是一種法式薄餅，對法國人來說是種常見的食物，可以當點心吃，也可以當正餐填飽肚子。老闆曾經在法國唸書，回到韓國後念念不忘當地可麗餅的好滋味，便開始試著做，這就是Maurina的起源。Maurina是老闆大女兒的名字，事實上老闆也是以像愛女兒那樣的心情做出料理的。

這裡的可麗餅分成點心類與正餐類，共有二十餘種，正餐類的可麗餅麵糊是用蕎麥粉做成的，點心類的麵糊則是以麵粉做成，將煎好的薄餅工整地摺好擺盤，許多法籍客人也覺得味道跟家鄉味很相近，便一試成主顧。除了可麗餅外，晚餐時間也有法國家常菜紅酒燉牛肉。✗

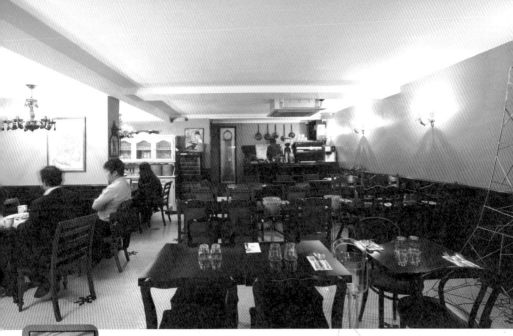

老闆從法國帶回的，店內充滿放鬆、灑脫的氣氛。

MENU

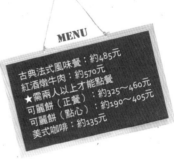

古典法式風味餐：約485元
紅酒燉牛肉：約570元
★需兩人以上才能點餐
可麗餅（正餐）：約325～460元
可麗餅（點心）：約190～405元
美式咖啡：約135元

map
⋮
11.

地址 首爾市瑞草區方背洞33-14
電話 02-541-8283
營業時間 12:00～01:00 星期一公休
停車場 可代客泊車　網路（wifi）有
吸菸區 21:00以後可吸菸
網址 www.maurinas.com

紅酒燉牛肉與蕃茄肉醬筆管麵，紅酒燉牛肉是將牛肉加入紅酒燉上一段時間而成的料理，副餐有橄欖紅酒醋沙拉及麵包，這些都是老闆曾煮來招待朋友的餐點。

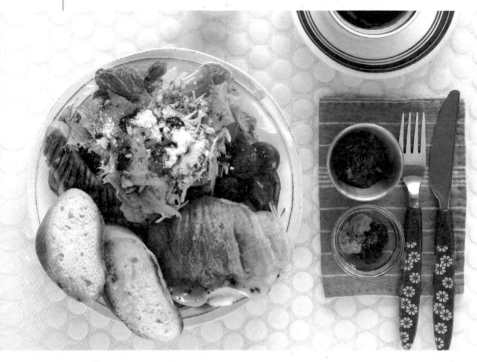

巷子內的小咖啡館
KOMICHI

座落在延禧洞住宅區附近的KOMICHI（小巷弄），是家小巧的咖啡館，給人一種寧靜、溫馨的感覺，就像走在日本的小巷弄中會偶遇的小店。店主人是一對夫婦，分別從事編輯工作與網頁設計，開店前他們還飛到日本，走在日本的巷弄中構思咖啡館的雛形。穿過戶外座位走到黃色的招牌底下，推開白色的門進入店內，首先映入眼簾的是三張雅緻的餐桌，店內處處可以發現驚喜，有可愛的小玩具與裝飾品等等，就好像玩尋寶遊戲一樣。

KOMICHI早午餐內含牛角可頌、蜂蜜麵包、荷包蛋、香腸、沙拉、美式咖啡，這麼多東西只要約270元就能享受得到。餐點的特色是剛出爐的麵包及獨特的沾醬，店內的麵包都是當天現做出爐的，每次的量並不多。抹上蜂蜜與糖漿的法國棍子麵包，咬一口便香味四溢。早午餐套餐內的食物像是牛角可頌、沙拉、帕尼尼、三明治等都可以單點，部分餐點只要多加少許的錢就能多杯咖啡。

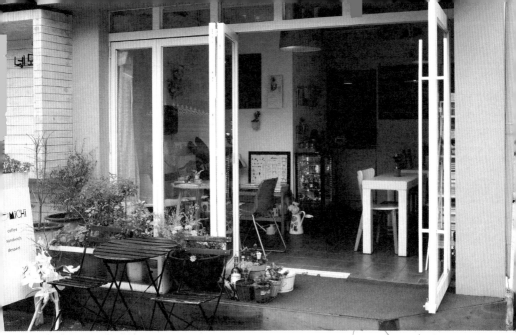

手工製成的提拉米蘇，沒有使用人工膨脹劑，口感非常柔嫩濕潤。豆漿拿鐵是使用豆漿和義式濃縮咖啡所製成，是店家強力推薦的飲品。

MENU

KOMICHI早午餐：約270元
★早午餐時段：11:00～17:00
牛角可頌帕尼尼：約160元
★加點美式咖啡，可享約30元的折扣
提拉米蘇：約110元
豆漿拿鐵：約135元
美式咖啡：約110元

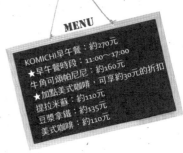

坐在位子上後，會赫然發現藏身在四處的公仔，這些都是夫妻倆從結婚前就開始收集的，也有在網路上販售（www.markned.com）。

map
⋮
12.

地址 首爾市西大門區延禧洞129-1
電話 070-4076-1291
營業時間 11:00～22:00，星期日公休
停車場 可停2台
網路（wifi）有　吸菸區 無
網址 www.komichikohi.com

有時候，我在溫暖的陽光底下享用一頓豐盛的早午餐，
有時候，我望著窗外的雨，品嘗一杯暖呼呼的美式咖啡與三明治。

上午11點，
那些念念不忘的早午餐，
在腦海裡浮現。

起身，邁出腳步尋找書裡的那家咖啡館。

Café

Homemade lunch & desert
Coffee, Tea